清华电脑学堂

展示陈列设计标准教程

（全彩微课版）

蔡建军 / 编著

U0299289

清华大学出版社
北 京

内容简介

本书是一部深入探讨店铺展示陈列设计领域的专业著作，其内容全面覆盖了店铺陈列的基础理念、展品展示技巧、创新设计与规划方法、色彩搭配与展示技术等多个维度。全书以店铺陈列设计作为研究的中心，首先对陈列的美学和设计原则进行了精练的概述，接着逐步深入、系统地解析了店铺设计的方方面面，包括陈列空间的构建与策划、展示管理、色彩搭配及顾客心理、设计策略和展示技巧，并提出了切实可行的陈列设计方案。通过阅读本书，读者将能够深刻把握店铺展示陈列设计的核心概念和关键技能，掌握一系列高效的设计方法和技巧，进而显著提升自身的陈列设计能力。不论您是零售行业的专业人士，还是对展示陈列设计抱有热情的爱好者，都能从本书中汲取宝贵的知识和实操经验。另外，本书还赠送PPT课件、教学大纲和同步微视频，方便读者学习和使用。

本书适用于艺术与设计院校的师生作为艺术基础教学的相关教材和参考书目，对于从事市场营销、环境展示、产品设计、室内外装饰等创意产业的专业人士而言，通过基础知识的学习也可从中获得不可小觑的启发和指导。

图书在版编目（CIP）数据

展示陈列设计标准教程：全彩微课版 / 蔡建军编著.

北京：清华大学出版社，2025. 2. -- （清华电脑学堂）.

ISBN 978-7-302-68029-1

Ⅰ. J525.2

中国国家版本馆CIP数据核字第2025LN8256号

责任编辑：张　敏
封面设计：郭二鹏
责任校对：徐俊伟
责任印制：丛怀宇

出版发行：清华大学出版社

网　　　址：https://www.tup.com.cn，https://www.wqxuetang.com
地　　　址：北京清华大学学研大厦A座　　邮　　编：100084
社　总　机：010-83470000　　　　　　邮　　购：010-62786544
投稿与读者服务：010-62776969，c-service@tup.tsinghua.edu.cn
质　量　反　馈：010-62772015，zhiliang@tup.tsinghua.edu.cn
课　件　下　载：https://www.tup.com.cn，010-83470236

印　装　者：小森印刷（北京）有限公司
经　　　销：全国新华书店
开　　　本：185mm×260mm　　印　张：9　　字　数：246千字
版　　　次：2025年3月第1版　　印　次：2025年3月第1次印刷
定　　　价：69.80元

产品编号：107003-01

前　言

　　本书不仅涵盖店铺展示陈列设计领域的基础理念，还涉及展品展示技巧、创新设计与规划方法及色彩搭配与展示技术等多个维度。通过阅读本书，读者能够深刻把握店铺展示陈列设计的核心概念和关键技能，掌握一系列高效的设计方法和技巧，进而显著提升自身的陈列设计能力。

　　书中首先对陈列的美学和设计原则进行了精练的概述，为读者提供了对陈列设计的基本认识。随后，作者逐步深入、系统地解析了店铺设计的各个方面，包括陈列空间的构建与策划、展示管理、设计策略及展示技巧。这些内容旨在帮助读者理解陈列设计的全过程，并提供切实可行的陈列设计方案。

　　在陈列空间的构建与策划方面，强调了空间布局和陈列元素的重要性。合理的空间布局可以提高顾客的购物体验，增加展品的可见性和吸引力。同时，选择合适的陈列元素，如货架、展示柜和照明设备等，也是成功陈列设计的关键。

　　展示管理是另一个重要的话题。书中介绍了如何有效地管理展示区域，包括展品的摆放、标签的使用和展示区域的维护等。通过合理的展示管理，可以保持展示区域的整洁和吸引力，提高顾客的购买意愿。

　　设计策略是陈列设计过程中的重要一环。书中讨论了如何根据不同的目标受众和品牌形象来选择合适的设计策略，包括选择适合的颜色、材料和主题，以及如何运用故事性和情感化的元素来吸引顾客的关注。

　　最后，还介绍了一些实用的展示技巧和工具，如使用镜子和灯光来增强展示效果，以及如何利用视觉错觉来创造吸引人的展示效果等。这些技巧可以帮助读者在实际操作中更好地应用于陈列展示设计。

　　书中的内容不仅适用于零售行业的专业人士，也适用于对陈列设计抱有热情的爱好者。无论读者的背景如何，都能从本书中汲取宝贵的知识和实操经验。这些知识和经验将对读者在陈列设计领域的实践起到重要的指导作用。

　　本书适用于艺术与设计院校的师生作为艺术基础教学的相关教材和参考书目。对于从事市场营销、环境展示、产品设计、室内外装饰等创意产业的专业人士而言，通过基础知识的学习也从中获得不可小觑的启发和指导。

附赠资源：

本书通过扫码下载资源的方式为读者提供增值服务，这些资源包括 PPT 课件、教学大纲和同步微视频。

PPT 课件 教学大纲 同步微视频

本书由上海大学蔡建军老师编著。本书内容丰富、结构清晰、参考性强，讲解由浅入深且循序渐进，知识涵盖面广而不失细节。

由于作者水平有限，书中错误、疏漏之处在所难免。在感谢您选择本书的同时，也希望您能够把对本书的意见和建议告诉我们。

作者

目　录

第1章
展示陈列概述

在视觉传达的世界里，展示陈列远不止是将物品简单地摆放在空间中。展示陈列是一门艺术，一门科学，更是一种沟通方式。通过精心策划和设计，展示陈列能够吸引观众的注意力，传递信息，激发情感，甚至影响人们的决策。接下来，将深入探讨展示陈列的概念、重要性，以及实施过程中的关键要素。图 1-1 所示为不同的商业陈列效果。

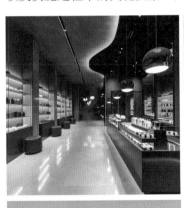 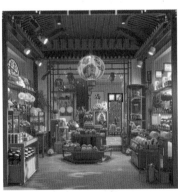 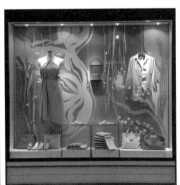

 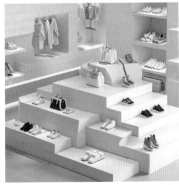

图 1-1　不同的商业陈列效果

1.1 展示陈列的概念

展示陈列的英文为 Display 或 Exhibition，指的是在一定的公共或私人空间内，通过有组织的方式将展品、艺术品或其他物品进行排列和展出，如图 1-2 所示。展示陈列涉及多个领域，如零售、博物馆、博览会、艺术画廊等。展示陈列的目的多种多样，可以是销售推广、教育传播、文化交流或者纯粹的艺术欣赏。

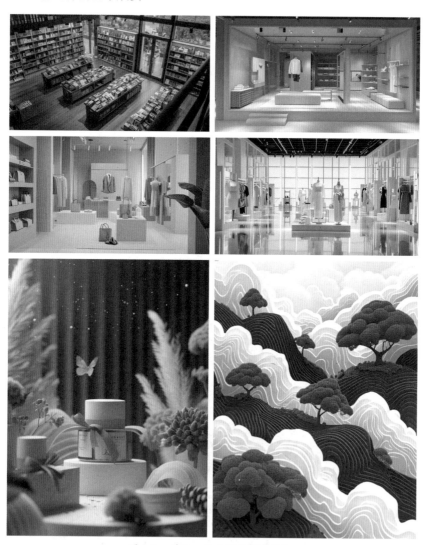

图 1-2　展品、艺术品的陈列展示

▶▶ 1.1.1　展示陈列的重要性

对于商家而言，展示陈列是吸引顾客、提升销量的重要手段。对于文化机构来说，展示陈列是教育公众、传播知识的有效途径。优秀的展示陈列能够立即抓住观众的注意力，引发兴趣，进而促使他们深入了解展出的内容。此外，展示陈列还能帮助建立品牌形象，提升空间美感，甚至成为城市文化的一部分，如图 1-3 所示。

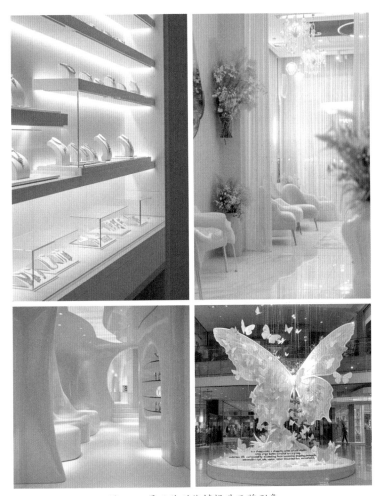

图 1-3 展示陈列能够提升品牌形象

▶▶ 1.1.2 展示陈列的关键要素

要实现一次成功的展示陈列，以下几个关键要素不可或缺。

1. 目标明确

确定陈列的目的和目标受众是首要任务。这将指导整个陈列的设计方向和内容选择。

2. 创意设计

创意是展示陈列的灵魂。一个新颖的布局、独特的主题或者创新的互动体验能为陈列增色不少。

3. 空间规划

合理利用空间，确保展品之间有足够的视觉和行动间隔，同时考虑观众流动路径，引导他们有序地参观。

4. 灯光与色彩

适当的照明与色彩搭配能够突出展品的特点，营造氛围，影响观众的情绪和反应。

5. 标识与解说

清晰的标识与解说能够帮助观众理解展品的背景和价值，提高信息的传递效率。

6. 技术融合

现代技术，如多媒体、虚拟现实等的融入，可以使展示陈列更加生动，还可以增强互动性，提高观众的参与感。

一个好的展示陈列能够让观众在视觉和心理上都得到满足，从而达到传递信息、促进交流、提升销售的目的，如图 1-4 所示。在未来，随着科技的发展和人们审美的提升，展示陈列将会变得更加多元化和个性化，但它的核心——有效沟通和创意表达——永远不会过时。

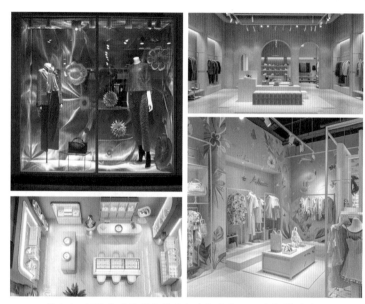

图 1-4　好的展示陈列能够让人在视觉和心理上都得到满足

1.2　展示陈列设计的目的和功能

陈列设计不仅仅是一种艺术形式，更是一种无声的语言，一种能够直接影响人们情感和行为的力量。从博物馆的展览到商场的展品摆放，从艺术画廊到博览会的展台，陈列设计无处不在。展示陈列的目的和功能是多方面的，旨在通过有序的视觉布局吸引观众，传递信息，提升体验，并最终实现既定的目标，如图 1-5 所示。

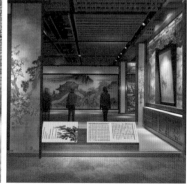

图 1-5　博物馆和画廊的展台

1.2.1　吸引注意力与传达信息

陈列设计的首要目的是吸引观众的注意力。在这个信息爆炸的时代，人们的注意力成为稀缺资源。一个有效的陈列设计能够迅速抓住观众的眼球，通过色彩、形状、光线和空间的巧妙运用，引导观众的视线，让他们关注到最重要的信息或产品。同时，陈列设计还要承担起传达信息的功能，无论是品牌理念、产品特性，还是文化价值，都应通过设计清晰而准确地表达出来，如图 1-6 所示。

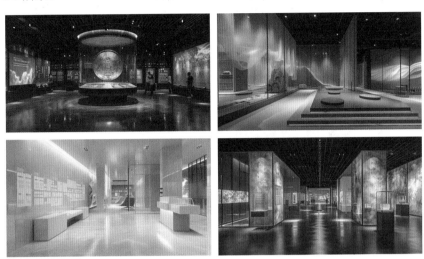

图 1-6　用于传达信息的陈列展示

1.2.2　增强品牌形象与促进销售

在商业领域，陈列设计的另一个重要目的是增强品牌形象。一个独特且一致的陈列风格可以帮助品牌在消费者心中建立起独特的形象，从而区分于竞争对手。此外，一个精心设计的展示布局可以促进销售，通过合理的产品摆放和视觉引导，激发消费者的购买欲望，提高产品的销售量，如图 1-7 所示。

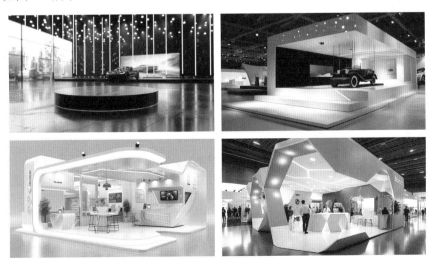

图 1-7　品牌形象展厅设计

▶ 1.2.3　提供互动体验与教育功能

在博物馆的展览中，陈列设计还具有提供互动体验的功能。通过互动式的展品布置，观众可以更加深入地了解展示内容，参与到展览的故事中去。这种设计不仅增加了观众的参与度，也有助于知识的传递和教育目的的实现，如图 1-8 所示。

图 1-8　互动教育展厅设计

▶ 1.2.4　美化环境与提升空间价值

除了上述功能，陈列设计还具有美化环境的作用。一个优雅的陈列布局可以提升空间的整体美感，创造出愉悦的环境氛围，这对于提升品牌形象、吸引顾客停留和提高生活质量都有着不可忽视的作用，如图 1-9 所示。

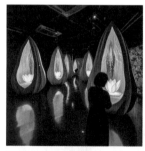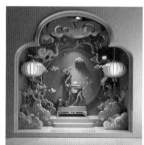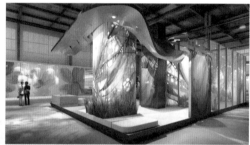
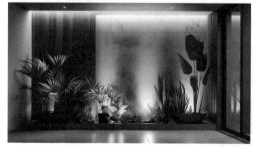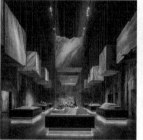

图 1-9　用于美化空间的陈列展示

陈列设计是一种综合性的艺术，它结合了美学、心理学、营销学等多个领域的知识。一个好的陈列设计不仅能吸引注意力、传达信息，还能增强品牌形象、促进销售、提供互动体验，并且美化环境。在未来，随着技术的进步和消费者需求的变化，陈列设计将会继续演化，但其

核心目的和功能——创造有吸引力的视觉体验，传递有价值的信息，提升空间的价值——将始终不变。

1.3 展示陈列设计的创意与创新

在视觉主导的时代，陈列设计不仅仅是展品的简单摆放，更是一种艺术，一种创意与创新的完美结合。一个好的陈列设计能够吸引顾客的目光，提升品牌形象，甚至影响消费者的购买决策。本节将探讨陈列设计的创意与创新，展示如何通过巧妙的设计手法，让展品自己讲故事，让空间活起来。

▶▶ 1.3.1　创意的来源：故事与情感的交织

创意陈列设计的第一步是找到灵感的源泉。设计师常常从品牌的故事、文化背景和社会现象中汲取灵感。通过对这些元素的深入挖掘和重新诠释，设计师能够创造出具有情感共鸣的陈列场景，让顾客在观赏的同时，感受到品牌想要传达的信息和情感，如图 1-10 所示。

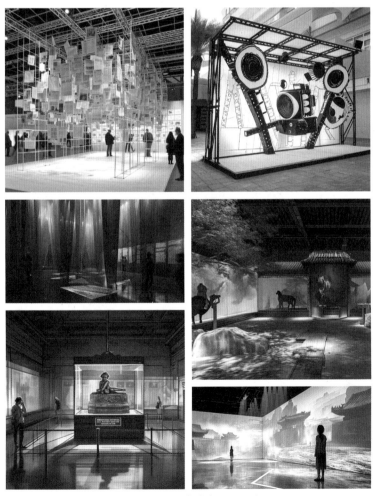

图 1-10　传达故事情感的陈列展示

▶ 1.3.2 创新的手段：技术与材料的运用

随着科技的发展，陈列设计也在不断尝试新材料和技术的应用。从传统的实物模型到数字媒体的互动展示，再到利用 AR（增强现实）技术创造虚拟试穿体验，创新手段的运用极大地丰富了陈列设计的表现形式，提升了顾客的参与感和体验感，如图 1-11 所示。

图 1-11　运用不同材料的陈列展示

▶ 1.3.3　空间的重塑：布局与动线的考量

一个成功的陈列设计还需要对空间进行精心规划。设计师通过对店铺空间的合理布局，以及顾客动线的科学引导，能够有效地提升展品的曝光率，同时创造出舒适的购物环境。动线的

设计不仅要考虑流畅性，还要考虑如何引导顾客自然而然地关注重点展品，这需要设计师具备深厚的空间感知能力和创新思维，如图 1-12 所示。

图 1-12　拥有美妙布局与动线的陈列展示效果

▶ 1.3.4　细节的魅力：色彩与光影的游戏

色彩和光影是陈列设计中不可或缺的元素。通过对色彩的搭配和光影效果的运用，设计师可以营造出不同的氛围和情绪。例如，温暖的色调能够营造出亲切舒适的氛围，而冷色调则给人以清新现代的感觉。光影的变化能够增加层次感，突出展品的质感，甚至能够改变空间的视觉大小，如图 1-13 所示。

图 1-13　色彩和光影的展示

　　陈列设计融合了创意与创新，通过对故事、技术、空间和细节的巧妙运用，创造出独特的视觉效果和深刻的品牌体验。在这个竞争激烈的市场中，只有不断创新，才能吸引顾客的眼球，赢得市场的青睐。未来的陈列设计，将会更加注重创意与创新的结合，不断探索新的可能，为顾客带来更加丰富多彩的视觉盛宴。

1.4　展示陈列设计的发展

　　在商业与艺术交织的世界里，展示陈列设计如同一扇窗，不仅展示了展品的魅力，也反映了社会文化的变迁。从古至今，随着科技的进步和人们审美的演变，展示陈列设计经历了一场场变革，每次变革都是对过去的致敬与未来的探索。

▶ 1.4.1　展示陈列的起源与早期形态

在古代市集，展品的展示往往简单直接，以实用为主。随着时间的推移，人们开始注重展品的摆放和装饰，早期的展示陈列设计便由此诞生。在这个阶段，设计的核心在于如何通过有限的空间和手段，最大化地吸引顾客的注意力，如图 1-14 所示。

图 1-14　古代市集

▶ 1.4.2　工业革命与展示陈列的现代化

工业革命带来了生产力的飞跃，展品种类日益丰富，市场竞争激烈。这一时期，展示陈列设计开始注重品牌形象的塑造和消费者的体验。橱窗设计师运用各种材料和技术，创造出富有创意的展示场景，以此来吸引行人的目光和兴趣，如图 1-15 所示。

<p align="center">图 1-15　工业革命与展示陈列</p>

▶▶ 1.4.3　电子时代与多媒体的融合

　　随着电子技术的发展，展示陈列设计迎来了多媒体时代。电视、计算机和互联网的普及，使得展示设计不再局限于物理空间，数字展示成为可能。设计师开始尝试将视频、音频、互动技术等元素融入展示中，为顾客提供沉浸式的购物体验，如图 1-16 所示。

<p align="center">图 1-16　电子时代的陈列展示效果</p>

▶▶ 1.4.4　可持续性与展示陈列的绿色转型

　　在环境意识日益增强的今天，可持续性成为展示陈列设计的重要议题。设计师开始探索如何利用可回收材料，减少浪费，同时通过设计传达环保的理念。绿色展示不仅体现了对地球的责任感，也成为品牌新的形象标签。图 1-17 所示为运用可回收材料的陈列展示。

图 1-17　运用可回收材料的陈列展示

1.4.5　未来趋势：智能化与个性化的融合

展望未来，展示陈列设计将继续与科技紧密相连。人工智能、虚拟现实、增强现实等前沿技术的应用，将使得展示设计更加智能化和个性化。顾客可以通过定制化的体验，与展品进行更深层次的互动，而设计师则可以更精准地捕捉顾客的需求和偏好，如图 1-18 所示。

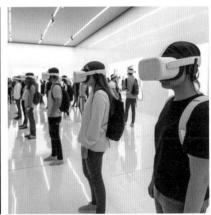

图 1-18　智能化的虚拟现实陈列展示

展示陈列设计的发展，是人类文明进步的缩影。每次技术的突破和审美的变化，都为展示陈列设计带来了新的灵感和挑战。在未来，展示陈列设计将继续演化，不仅仅是为了展示展品，更是为了创造美好的生活体验，让每个瞬间都成为时间的艺术品。

1.5　陈列设计师的艺术与智慧

在视觉营销领域陈列设计师扮演着至关重要的角色。他们不仅仅是布局空间的艺术家，更是创造体验和讲述品牌故事的叙事者。一个优秀的陈列设计师，应该具备一系列的能力和思维方式，以确保他们的工作能够吸引顾客，传达品牌信息，并最终促进销售。以下是陈列设计师应具备的关键能力和思维。

▶ 1.5.1 创意思维与审美能力

　　陈列设计师必须具备出色的创意思维和高度的审美能力。他们需要创造出独特而又吸引人的展示方案，这些方案不仅要美观，还要与品牌形象保持一致。设计师应该对色彩、形状、质地和比例有深刻的理解，并能够将这些元素融合在一起，创造出既和谐又有层次感的陈列空间，如图 1-19 所示。

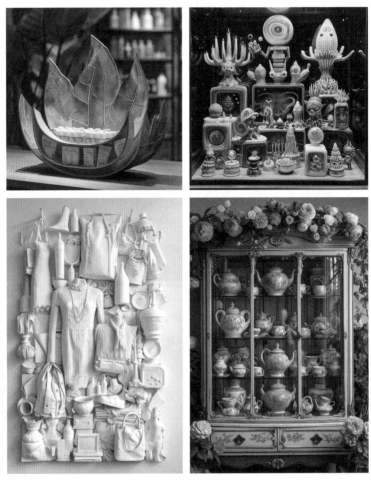

图 1-19　比较符合大众审美的陈列展示效果

▶ 1.5.2 沟通能力与团队合作

　　陈列设计师不是在孤岛上工作，他们需要与品牌经理、市场营销团队及客户服务人员紧密合作。因此，良好的沟通能力是必不可少的。设计师必须能够清晰地表达自己的想法，能够倾听并吸收团队成员的反馈和建议。团队合作能力确保了项目的顺利进行，并且能够集合多方的智慧和资源。

▶ 1.5.3 分析能力与市场洞察

　　了解市场趋势和消费者心理是陈列设计的另一个关键要素。设计师需要具备分析能力，通

过研究市场数据、顾客行为和竞争对手的策略来制订有效的陈列计划。他们应该能够洞察目标顾客的需求和偏好，并将这些知识应用到设计中，以提高顾客的参与度和购买意愿。

1.5.4 解决问题的能力

在陈列设计的实践中，总会遇到各种预料之外的挑战，如空间限制、预算问题或供应链延误等。因此，设计师需要具备出色的问题解决能力，能够在压力下迅速找到解决方案。这要求设计师不仅要有创造性思维，还要有实际的操作能力和灵活应变的能力。

1.5.5 持续学习与适应变化

随着零售环境和消费者喜好的不断变化，陈列设计师必须不断学习和适应新的趋势和技术。无论是新的设计软件、可持续材料，还是数字营销工具，设计师都应该保持好奇心，不断更新自己的知识和技能，以保持竞争力。

陈列设计师的工作是一门艺术，也是一种科学。它要求设计师具备创意思维、沟通和团队合作能力、分析能力和市场洞察、解决问题的能力，以及持续学习和适应变化的意愿。通过这些能力和思维方式的结合，陈列设计师能够创造出既有美感又能促进销售的展示空间，为品牌和顾客建立起强有力的视觉联系。

1.6 提高顾客进店率的陈列技巧

在零售业竞争日益激烈的今天，如何吸引顾客走进店铺成为商家思考的重要课题。一个成功的陈列不仅能够吸引顾客的目光，还能激发他们的购买欲望。以下是一些提高顾客进店率的陈列技巧，它们将帮助你的店铺在众多竞争者中脱颖而出。

1.6.1 展品的系列化陈列

系列化陈列是一种经过精心挑选、分类和组织的方法，旨在将选定的展品按不同的系列集中展示。通过细致的展品分类和陈列规划，可以有效地整理繁多的款式和风格，确保店铺内展品的展示既有序又清晰。即使是风格迥异的衣物，只要它们之间存在搭配的可能性，也可以巧妙地组合在一起。这种方法的优势在于，能够通过错落有致的展品组合，展现出统一中的差异性，给顾客留下一个系统而全面的印象。

1.6.2 展品的对比式陈列

在展品的色彩、材质和设计上，或是在展示布局、照明、装饰品、陈列道具、展柜和展台的使用中，对比式设计通过营造展示元素之间的显著差异，实现了主次分明、相得益彰的展览效果。这种方式的显著特点包括清晰的分类、明确的主次关系、显眼的标识，这些都能吸引不同偏好的顾客群体，便于他们进行比较和选择，同时也有助于营造出一种热烈的购物氛围，如图1-20所示。

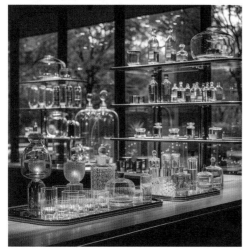

图 1-20　展品陈列

▶▶ 1.6.3　展品的重复陈列

所谓重复陈列，是指在一定的空间范围内或在不同的展示面上，相同的展品、装饰、POP 等展示元素或标识、广告等信息的反复出现。

通过这种重复性的陈列方式，顾客会经历连续的视觉刺激，这样的重复强调在感觉和记忆上对展品信息进行多次强化，潜移默化地影响顾客的购买决策，仿佛在不断提醒顾客"买这个，买这个"，直至顾客对产品印象深刻，从而促进销售，如图 1-21 所示。

图 1-21　展品的重复陈列

▶ 1.6.4　展品的场景式陈列

场景式陈列通过巧妙地运用展品、装饰品、背景、灯光等元素，创造出一个充满生活气息的场景化空间，赋予顾客强烈的生活感。

场景式陈列着重于艺术性和创意性，旨在使顾客在店铺内感受到一种自然而舒适的氛围，仿佛是在欣赏一道美丽的风景，让人流连忘返。场景式陈列以生动且形象的方式展示展品的用途和特征，有效地引导顾客进行探索和购买，如图 1-22 所示。

图 1-22　展品的场景式陈列

▶▶ 1.6.5　展品的连带式陈列

连带式陈列是一种将互相关联的展品进行组合搭配展示的方法。这种陈列方式能够有效地提升展品的连带销售率，只要展品搭配得当，顾客往往会被诱导进行整套购买。然而，在实施连带陈列时，需要注意展品的价位、颜色、风格等要素的和谐统一，并且要明确展示展品的主次关系，以优化顾客的购物体验，如图 1-23 所示。

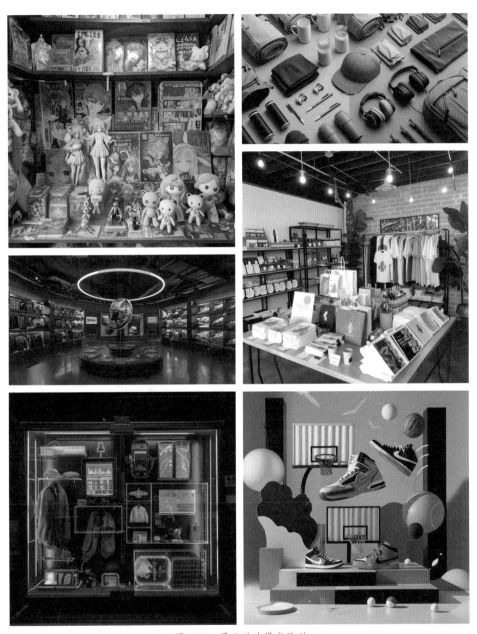

图 1-23　展品的连带式陈列

▶ 1.6.6　展品的 POP 陈列

POP（Point of Purchase）陈列是一种利用海报来传达展品的价格、材质、促销活动、店铺区域划分等信息的展示方法。POP 陈列便于顾客自主选择展品，同时也有助于减少店铺的人力成本。

在使用 POP 时，重要的是确保宣传的展品与 POP 的距离适中，遵循就近原则，以便最大化 POP 的效果。POP 的设计不必过于复杂，关键是要一目了然，提供清晰的信息，避免不必要的说明，以免给顾客造成困惑，如图 1-24 所示。

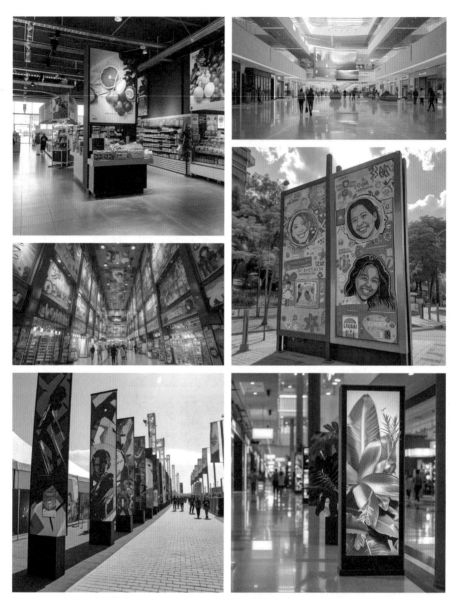

图 1-24　展品的 POP 陈列

1.7　展示陈列的表现形态

　　展示陈列是一门独特的语言，通过对空间、形式、色彩和材质的巧妙运用，向观众传达信息、情感和审美体验。展示陈列的表现形态多种多样，不仅仅是物品的简单摆放，更是一种创意与想象力的展现。

▶ 1.7.1　岛式展示陈列设计

　　岛式展示，顾名思义，是指像岛屿一样独立的展示单元，可以是圆形、方形或任何创意

形状，通常位于商店或展览空间的中央，四周环绕着通道，便于顾客从多个角度接触和欣赏展品。

岛式展示陈列设计具有多方面的优势，如图 1-25 所示。

- 空间利用：岛式展示能够充分利用商店中央的空间，避免死角，提高空间使用效率。
- 顾客体验：提供 360° 的观看角度，增强顾客的购物体验，提升销售潜力。
- 品牌形象：定制化的岛式展示单元可以强化品牌形象，展现品牌特色和创新精神。
- 灵活性与可变性：易于更换展品和调整布局，适应市场变化和季节性需求。

图 1-25　岛式展示陈列设计

▶ 1.7.2　橱窗式展示陈列设计

在繁忙的街道上，每扇精心设计的橱窗都是一座静止的舞台，上演着一场无声的诱惑。橱窗式展示陈列设计，作为零售业的重要一环，不仅承载着展品的展示功能，更是品牌形象传达和市场营销的前沿阵地。

橱窗展示设计是一门综合艺术，融合了平面设计、三维布置、色彩学、照明技术、视觉心

理学等多个领域。设计师通过对橱窗空间的巧妙利用，可以创造出独特的视觉效果，吸引行人的目光。艺术性的橱窗设计能够讲述一个故事，传递一种情感，甚至引发观者的共鸣。这种艺术性不仅体现在创意构思上，更体现在对细节的精致打磨上，每个角落的布局、每束光线的角度、每件物品的选择都经过精心策划，如图 1-26 所示。

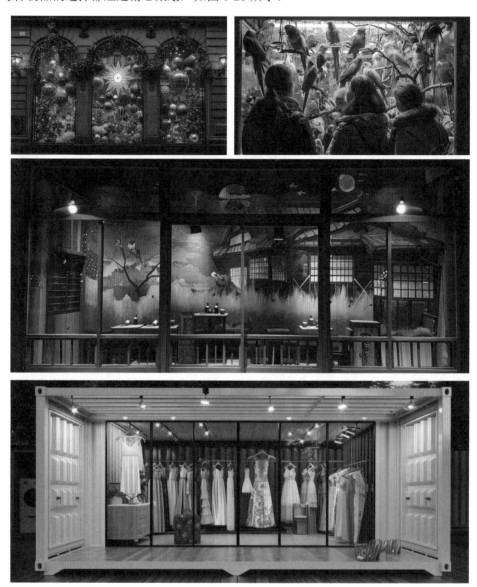

图 1-26　橱窗式展示陈列设计

▶▶ 1.7.3　盒式展示陈列设计

　　盒式展示陈列设计，顾名思义，是指利用盒子形状的展示空间进行展品陈列的一种方式。盒式展示陈列设计通常由多个大小不一、形状各异的盒子组成，可以根据展品的特点和展示需求进行灵活组合。这种设计不仅能够有效地保护展品，还能创造出独特的展示效果，为顾客提供一种新颖的购物体验，如图 1-27 所示。

盒式展示陈列设计的特点主要体现在以下几点。

- 创意自由度高：盒式展示允许设计师根据展品特性和品牌形象进行个性化定制，从材质选择到颜色搭配，从形状创造到空间布局，每个细节都能体现创意和匠心。
- 空间利用率高：盒式展示可以垂直叠加或水平扩展，充分利用商场的空间资源，尤其适合空间有限的零售坏境。
- 主题化设计：围绕特定的节日或活动主题设计盒式展示，如圣诞节、情人节等，通过色彩、图案和装饰物来营造氛围。
- 易于更换和维护：模块化的盒式设计使得展品的更换和维护变得简单快捷，商家可以根据季节变化或促销活动快速调整展示内容。
- 互动体验：设置可互动的盒式展示，如可旋转的展示盒、可触摸的展品模型等，提高顾客的参与度和体验感。
- 科技融合：结合现代科技，如 LED 屏幕、增强现实（AR）等，使盒式展示更加生动和吸引人。

图 1-27　盒式展示陈列设计

1.7.4　阶梯式展示陈列设计

阶梯式展示陈列设计是指利用台阶或类似台阶的结构进行展品或艺术品展示的一种设计方式。这种设计通常通过高低错落的排列，创造出丰富的空间层次感，使得每件展品都能在不同的高度和角度得到展现，从而吸引观众的注意力，如图 1-28 所示。

阶梯式展示陈列设计的特点主要体现在以下几点。

- 商业零售环境：在商店或展销会中，阶梯式展示可以用来展示服装、鞋类、书籍等展品，使展品呈现更加有序而富有吸引力。
- 博物馆与画廊：艺术作品可以通过阶梯式展示来增强其观赏性，同时为观众提供更为舒适的观赏角度。
- 公共空间：在图书馆、学校或会议中心等公共空间，阶梯式展示可以用来陈列信息板、宣传材料等，既美观又实用。
- 展览活动：在临时的展览活动中，阶梯式展示因易于搭建和拆卸的特点，成为设计师快速吸引观众眼球的有效工具。

图 1-28　阶梯式展示陈列设计

第2章
展示陈列与视觉营销

在信息爆炸时代，消费者的注意力成为稀缺资源。如何在众多品牌中脱颖而出，抓住潜在客户的目光？视觉营销作为一种强有力的沟通手段，以直观、快速的信息传递能力，成为企业营销策略中不可或缺的一环。

2.1 视觉营销的概念

视觉营销（Visual Merchandising Display，VMD），简而言之，就是利用视觉元素促进产品或服务的销售。视觉营销涵盖图形设计、品牌形象、色彩心理学、摄影艺术等多个领域，通过视觉冲击力和美感体验，影响消费者的感知和购买行为。视觉营销的核心在于创造一个能够立即吸引目光、传达品牌信息并在消费者心中留下深刻印象的视觉形象。

2.2 视觉营销的重要性

在数字时代，视觉营销的重要性愈发凸显。一方面，社交媒体平台的兴起使得图片和视频成为传播的主要形式，视觉内容的传播速度和影响力远超文字；另一方面，消费者对品牌的忠诚度下降，他们更倾向于被新颖、有趣的视觉内容所吸引。因此，拥有一套有效的视觉营销策略，对于品牌建立差异化竞争优势至关重要。

2.3 视觉营销的创意实践

要实现有创意的视觉营销，首要任务是深入理解目标受众。了解他们的审美偏好、文化背

景和消费习惯，可以帮助设计师创造出更有针对性的视觉作品。此外，创意不应局限于传统的广告牌或宣传册，而应拓展到产品包装、网站设计、互动体验等多种形式。例如，通过增强现实（AR）技术让消费者与产品互动，或是利用数据可视化展示产品的使用效果，都是提升视觉营销创意的有效途径，如图 2-1 所示。

图 2-1　视觉营销的创意实践

2.4　视觉营销的挑战与应对

尽管视觉营销具有巨大的潜力，但也面临着一些挑战。如何在保持创意新鲜的同时，确保品牌形象的一致性？如何在追求视觉冲击的同时，避免过度商业化导致的消费者疲劳？解决这些问题需要品牌在创意与策略之间找到平衡点。此外，随着技术的发展，品牌还需要不断更新视觉营销工具箱，以适应新的媒体形式和消费者行为的变化。

视觉营销不仅是一场视觉的盛宴，更是品牌与消费者之间的桥梁。在这个看脸的时代，一个好的视觉营销策略能够让品牌在激烈的市场竞争中脱颖而出，成为无声的销售力量。通过精心设计的视觉元素，品牌可以讲述自己的故事，传递价值观念，最终赢得消费者的心。因此，无论是大企业还是小品牌，都应当重视视觉营销的力量，不断创新，以视觉之美开启销售之门。

2.5　视觉陈列

视觉陈列（Visual Presentation，VP）是一种通过创造引人入胜的场景来吸引顾客注意力的展示方式。视觉陈列的核心在于讲述一个故事，通过色彩、灯光、布局和道具的综合运用，营造出一种情感氛围，激发顾客的情感共鸣。

例如，一家运动服装店可能会创建一个"假日旅行"的主题场景，通过摆放旅行箱、地图、相机等元素，再配上温暖的灯光和适宜的背景音乐，让顾客仿佛置身于一个轻松愉快的假期中。这样的陈列不仅展示了服装，还营造了一种向往自由和探险的情感体验，吸引顾客进一步探索店内的展品，如图 2-2 所示。

图 2-2　视觉陈列

2.6 要点陈列

要点陈列（Point of Purchase，PP）是指在销售点附近设置的特殊展示区域，目的是直接促进特定展品的销售。这种陈列方式强调的是展品的关键特性和卖点，通过清晰的标识、突出的价格信息和易于理解的产品说明，直接向顾客传达购买的理由。

例如，超市的收银台附近往往会放置一些冲动购买展品，如糖果、饮料或者小玩具。这些展品通常会配以醒目的 POP 广告牌，上面突出显示促销信息或特价标签，刺激顾客的购买欲望。要点陈列的成功在于简洁明了的信息传递和对顾客购买心理的精准把握，如图 2-3 所示。

图 2-3　要点陈列

2.7　单品陈列

单品陈列（Item Presentation，IP）关注的是对单一展品的深度展示。这种方式侧重于展品本身的质量和特点，通过精心设计的展示台、恰当的照明和精确的摆放角度，让展品的每个细节都得到充分展现。

例如，在高端珠宝店中，每件珠宝都可能被单独放置在精致的展示台上，周围环境被设计得既简约又不失奢华，确保顾客的注意力完全集中在珠宝的设计和工艺上。单品陈列的目的是通过放大展品的细节，提升展品的感知价值，从而吸引那些注重品质和细节的消费者，如图 2-4 所示。

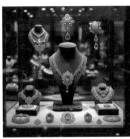

图 2-4　单品陈列

视觉陈列、要点陈列和单品陈列各有千秋，它们是零售行业中不可或缺的组成部分。通过对这 3 种陈列方式的深入理解和巧妙运用，商家可以创造出独特的购物体验，引导消费者的购买行为，最终实现销售目标。在这个过程中，每次陈列都是一次创意的尝试，每次展示都是一次品牌故事的讲述，每次交互都是一次与顾客心灵相通的机会。

2.8　陈列空间的设计

陈列空间不仅仅是一个物理概念，已经超越了传统的界限，成为一种文化和艺术的表达。本节将探讨陈列空间的界定与其多样化的存在形式，揭示这一现象背后的深层次意义。

▶ 2.8.1　陈列空间的界定

陈列空间，通常指的是用于展示物品、艺术作品或其他任何形式的展览场所。这些空间可以是博物馆、画廊、展览会、商店橱窗，甚至是数字平台。陈列空间的界定不仅取决于其物理边界，更取决于其功能、目的和观众的参与度。

物理边界是陈列空间最基本的定义，包括空间的大小、形状、位置、结构等物理特性。然而，随着技术的发展和观念的更新，陈列空间的边界正在变得越来越模糊。例如，虚拟现实技术的应用使得陈列空间可以超越物理限制，创造出无限的虚拟展览环境，如图 2-5 所示。

功能和目的是陈列空间界定的核心。一个空间之所以被称为陈列空间，是因为它承担着展示和传达信息的角色。不同的陈列空间根据展示内容的不同，设计、布局和氛围也会有所不同，以此来满足不同的展示需求和观众体验。

观众的参与度也是界定陈列空间的一个重要因素。一个成功的陈列空间应当能够吸引观众进入并与之互动。这种互动不仅发生在观众与展品之间，也发生在观众与空间本身之间。因此，陈列空间的设计需要考虑如何促进观众的参与感和沉浸感。

图 2-5　虚拟展览环境

2.8.2 陈列空间的存在形式

随着社会的发展和科技的进步，陈列空间的存在形式也在不断演变和创新。以下是几种常见的陈列空间存在形式。

1. 传统实体空间

传统实体空间是最经典的陈列空间形式，包括实体的博物馆、画廊、展览馆等。这些空间通常具有固定的位置和结构，为观众提供亲身体验的机会，如图 2-6 所示。

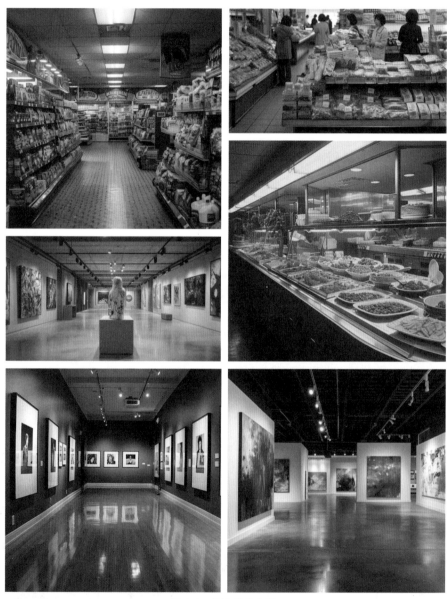

图 2-6　传统实体空间

2. 临时展览空间

临时展览空间通常是为特定的展览或活动而临时搭建的，如艺术节、博览会或市集。临时展览空间的存在周期较短，但能够迅速吸引大量观众的注意力，如图 2-7 所示。

图 2-7　临时展览空间

3. 移动展览空间

移动展览空间，如巡回展览车或流动博物馆，能够将展品带到不同的地方，特别是那些难以到达的地区，从而扩大观众群体，如图 2-8 所示。

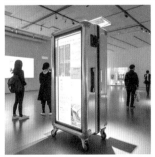

图 2-8　移动展览空间

4. 数字化陈列空间

在数字时代，陈列空间已经不再局限于物理世界。数字化陈列空间，如在线画廊、虚拟博物馆和数字展览，使得观众可以随时随地通过互联网访问和体验展览，如图 2-9 所示。

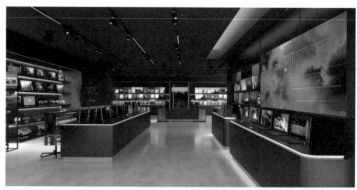

图 2-9　数字化陈列空间

5. 混合现实空间

混合现实空间结合了现实世界和虚拟世界的混合现实技术，为陈列空间带来了新的维度。通过增强现实（AR）和虚拟现实（VR）技术，观众可以获得更加沉浸式和互动性的体验，如图 2-10 所示。

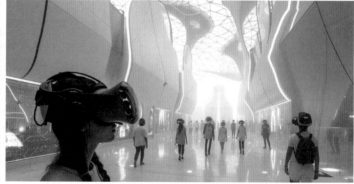

图 2-10　混合现实空间

陈列空间的界定与存在形式是一个不断发展变化的领域。随着技术的进步和文化的交流，陈列空间的概念将持续扩展，为人们提供更加丰富多元的文化体验。

2.9 陈列动线设计

陈列动线设计是指在一定的空间内，通过合理的布局和设计，创造出一条或多条引导顾客行走的路径。这条路径不仅需要考虑到产品的展示效果，还要兼顾顾客的行为习惯和心理感受，确保顾客能够顺畅地浏览所有展品，同时享受到愉悦的购物体验，如图 2-11 所示。

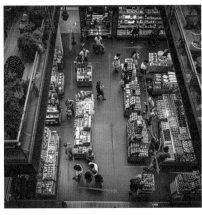

图 2-11 陈列动线

2.9.1 陈列动线设计的重要性

陈列动线设计是零售业成功的关键因素之一，不仅能够提升顾客的购物体验，还能有效提高展品的曝光率和销售额。一个合理的动线设计可以确保顾客在店内的流动是有序的，避免拥挤和混乱，同时，也能够引导顾客经过更多的展品区域，增加展品的接触机会，如图 2-12 所示。

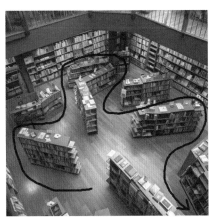

图 2-12 视觉陈列的动线设计

2.9.2 陈列动线设计的原则

1. 顾客为本

设计动线时，必须站在顾客的角度考虑，确保他们能够轻松地找到自己感兴趣的展品区域。

2. 灵活性与可调整性

随着季节和促销活动的变化，陈列动线应具有一定的灵活性，以适应不同的展示需求。

3. 清晰性与连贯性

动线设计应该清晰易懂，让顾客能够自然而然地沿着设定的路径前进，同时保持整体布局的连贯性。

4. 创新与吸引力

通过创意的陈列和动线设计，吸引顾客的注意力，提供独特的购物体验，如图 2-13 所示。

图 2-13　创意的陈列和动线设计

2.9.3　陈列动线设计的实践策略

1. 利用热点区域

通过对店内热力图的分析，确定顾客流量较大的区域，并将热门展品或促销展品放置于此，以吸引更多的关注。

2. 创造故事情境

通过动线设计，串联起一系列展品，讲述一个故事，增加顾客的沉浸感和购买欲望。

3. 优化视觉焦点

合理运用照明、色彩和装饰元素，突出重点展品，引导顾客的视线和脚步。

4. 灵活运用空间

根据店铺的实际空间，设计出既宽敞又紧凑的动线，避免过于空旷或拥挤的感觉，如图 2-14 所示。

图 2-14　灵活运用空间

陈列动线设计是一门需要细致考量的艺术，它要求设计师不仅要有创意思维，还要具备对顾客行为的深刻理解。通过设计师精心的规划和策略实施，一个优秀的陈列动线能够极大地提升顾客的购物体验，同时也为零售商带来可观的经济效益。在未来的零售环境中，陈列动线设计将继续发挥其不可替代的重要作用，成为连接顾客与展品的桥梁。

第3章
展示陈列的审美原则

在展示陈列设计领域，设计师运用各种技巧和原则来吸引观众的注意力、传达信息，并创造令人愉悦的视觉体验。其中，"平衡与重点"是展示设计中至关重要的原则之一。下面介绍如何在展示陈列设计中恰当地运用这一原则，以实现既和谐又具有视觉冲击力的展览效果，如图 3-1 所示。

图 3-1　"平衡与重点"是展示设计中至关重要的原则

3.1 展示陈列设计中的和谐与对比

和谐是陈列中最基本的审美原则之一。它要求展品之间在色彩、形状、质地等方面相互协调，创造出一种视觉上的统一感。然而，适度的对比也同样重要，它可以通过颜色对比、大小对比或风格对比来吸引观众的注意力，增加陈列的动态感和层次感。"和谐与对比"原则是设计师运用得最为频繁，也是最能体现创意与匠心的设计原则，如图 3-2 所示。

图 3-2　设计中的和谐与对比

▶ 3.1.1　和谐：统一中的舒适旋律

和谐原则是指在设计中追求元素之间的相似性或一致性，以创造一种平和、统一的视觉效果。在展示陈列中，和谐可以通过以下几个方面来实现。

1. 色彩和谐

选择相近的色彩或同一色系的颜色搭配，可以营造出柔和、舒适的视觉体验。例如，淡雅

的蓝色与温暖的米色相结合，可以给人一种宁静而温馨的感觉，如图 3-3 所示。

图 3-3　色彩和谐的陈列设计

2. 材质和谐

在陈列设计中，每种材质都有独特的语言和情感表达。金属给人以现代、科技的感觉；木材带来温暖、自然的氛围；玻璃则透明而纯净，给人以轻盈和开放的感受。设计师必须像诗人一样精通这些材质的语言，才能在设计中恰当地运用它们，创造出和谐的视觉效果。例如，在一个以自然为主题的展览中，设计师可能会选择大量的木材和石材来营造原始而朴实的氛围。在一家现代风格的商店中，不锈钢、玻璃和高光漆面的家具能够更好地展示展品的现代感，如图 3-4 所示。

图 3-4　材质和谐的陈列设计

3. 形态和谐

形态和谐是指在展示陈列设计中，各种元素的形状、大小、比例和布局之间的相互关系达到了一种视觉上的平衡与统一。这种和谐不仅体现在单个物品的展示上，更是在整个展览空间中的综合体现。形态和谐能够使观众在无形中感受到一种秩序感和美感，从而更容易聚焦于展品本身。形态和谐的原则如下。

- 对称与平衡：对称是创造形态和谐的基本手法之一。通过左右对称或轴对称的布局，可以营造出稳定而均衡的视觉效果。然而，过度的对称可能会显得刻板，因此，适当的非对称元素往往被用来打破平衡，增添设计的活力。
- 比例与尺度：正确的比例关系是实现形态和谐的关键。设计师需要考虑展品之间的相对大小、高低和长度，以及它们与展示空间的比例关系。适宜的尺度可以让人在视觉上感到舒适，避免产生压迫感或空旷感。
- 节奏与韵律：在展示陈列中，通过重复某种形状或颜色，可以创造出节奏感，引导观众的视线流动。韵律则是通过变化，如大小、颜色或材质的渐变，来增加视觉的动态性和层次感。

在博物馆中，形态和谐的设计可以让观众在穿梭于不同历史时期和文化背景的展品时，感受到一种连贯性。通过统一的展示台、相似的颜色调和相呼应的照明设计，可以使得整个展览既丰富多样又和谐统一。在商业空间中，展品的展示需要吸引顾客的注意力。形态和谐的设计不仅能够突出展品的特点，还能够营造出舒适的购物环境。例如，通过合理的货架布局和展品摆放，可以让顾客在浏览时更加轻松自如，如图 3-5 所示。

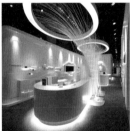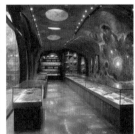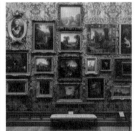

图 3-5　形态和谐的陈列设计

3.1.2　对比：冲突中的视觉张力

与和谐相对的是对比原则，它强调的是在设计中故意制造差异，以产生强烈的视觉冲击力和动态感。对比可以通过以下方式实现。

1. 色彩对比

使用对立的色彩，如红与绿、黄与紫，可以吸引观众的注意力，并给展示带来活力，如图 3-6 所示。

2. 材质对比

不同材质的碰撞，如光滑的金属与粗糙的石材，可以创造出丰富的触觉体验和视觉层次，如图 3-7 所示。

3. 形态对比

不同形状的物品相互搭配，如圆形与方形的结合，可以打破单调，增加展示的趣味性，如图 3-8 所示。

图 3-6 色彩对比强烈的陈列设计

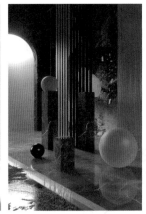

图 3-7 材质对比强烈的陈列设计

图 3-8 形态对比强烈的陈列设计

▶ 3.1.3 和谐与对比的平衡艺术

在展示陈列设计中，和谐与对比并不是孤立存在的，而是需要设计师根据具体的展示目的和内容来灵活运用的。过度的和谐可能会使展示显得乏味，而过多的对比则可能导致视觉混

乱。因此，找到二者之间的平衡点是设计的关键。

　　展示陈列设计中的"和谐与对比"原则是创造视觉美感的重要手段。通过恰当地运用和谐来营造统一感，以及通过对比来增加视觉张力，设计师可以创造出既有秩序又有趣味的展示空间。这种平衡艺术的掌握，不仅考验着设计师的审美能力，更是其创意与匠心的体现。

3.2　展示陈列设计中的平衡与重点

　　图形创意的画面透过视觉传达引发联想，营造出某种意境。联想是思维的拓展，可以从一个事物扩展到另一个事物。以色彩为例：红色通常让人联想到温暖、热情和喜庆；绿色则容易让人联想到大自然、生命和春天，从而唤起平静、生机勃勃和春意盎然的感觉。不同的视觉形象及其构成要素都能够激发独特的联想和意境。由此产生的图形象征意义，作为视觉语义的一种表达方式，被广泛运用于图形创意设计中。图 3-9 所示为一些符合联想设计法则的作品。

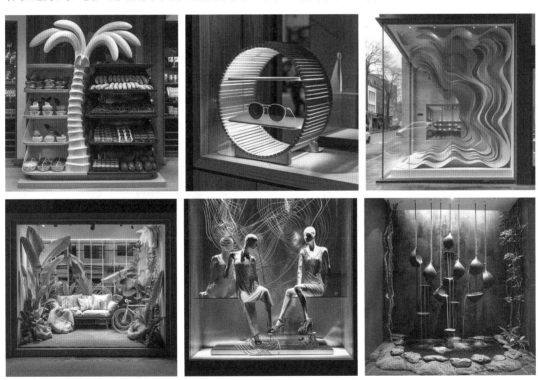

图 3-9　一些符合联想设计法则的作品

▶ 3.2.1　平衡的重要性

　　平衡是指在展示设计中各个元素之间的视觉重量分配。平衡可以分为对称平衡和不对称平衡。对称平衡给人以稳定、整齐和正式的感觉，通常用于传统或正式的展示场合；不对称平衡则更加自由和动态，适用于营造现代、活泼的氛围。无论采用哪种平衡方式，目标都是让参观者的视线在展品之间自然移动，没有任何一个部分显得过分突出或被忽视，如图 3-10 所示。

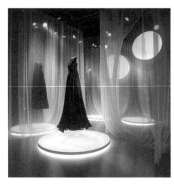
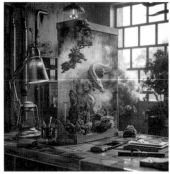
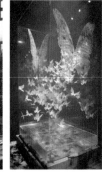

图 3-10　对称平衡和不对称平衡

3.2.2　重点的设置

　　在保持整体平衡的同时，设计师还需要通过设置视觉重点来引导观众的注意力。重点可以是一件特别的展品、一个独特的设计元素或者一个创意的展示手法。设置重点的目的是打破平衡，引起人们的兴趣，并提供一个焦点让人们集中注意力。这可以通过颜色对比、照明、尺寸变化或者摆放位置来实现，如图 3-11 所示。

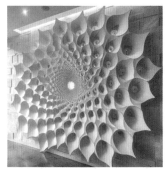
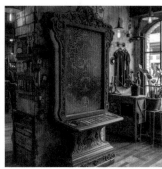
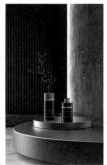
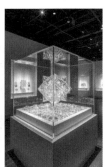

图 3-11　重点的设置

3.2.3　平衡与重点的结合运用

　　在实际的展示设计中，平衡与重点并不是孤立存在的，而是相辅相成的关系。一个好的展示设计应该在保持整体平衡的基础上，合理设置重点，使得整个展览既有秩序感又不缺乏亮点。例如，在一个以对称布局为基础的展览中，设计师可能会在一个中心点放置一个引人注目的展品，以此来吸引观众的目光；在不对称布局中，设计师可能会通过一组有节奏的展品排列来创造视觉上的动态平衡，并在其中穿插一些突出的重点展品。

　　为了更好地理解"平衡与重点"原则，我们可以分析一些成功的展示设计案例。例如，博物馆中的常设展览通常会有一个清晰的主题和故事线，设计师会通过巧妙的布局和展品安排来平衡整个展览空间，同时，通过特定的展品或者互动装置来突出展览的重点内容，如图 3-12 所示。

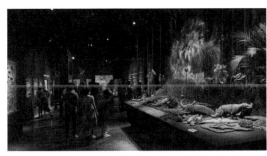
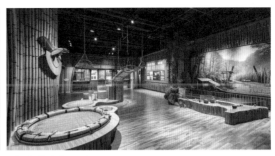

图 3-12　主题和故事线的结合运用

展示陈列设计中的"平衡与重点"原则是创造有效视觉传达的关键。通过在设计中寻找平衡与突出重点之间的和谐关系，设计师不仅要吸引观众的视线和注意力，还要提供一个既有秩序又有趣味的视觉体验。这种设计原则的运用，是展示设计成功与否的重要因素之一。

3.3　展示陈列设计中的节奏与变化

节奏感是通过陈列中元素的重复和变化来创造的。这种重复可以是颜色、形状或者排列方式的重复，适当的变化能够打破单调，激发观众的兴趣。节奏和变化共同作用，赋予陈列以流动的韵律和生动的氛围，如图 3-13 所示。

图 3-13　展示陈列设计中的节奏与变化

▶ 3.3.1　节奏与变化原则的内涵

　　"节奏与变化"原则是指在展示陈列设计中通过有序的重复和恰当的变化来创造视觉上的韵律感。节奏可以带来一种流畅的视觉引导，使观众的目光在展品间自然过渡，而变化则能够打破单一的节奏，引入新鲜感和惊喜，激发观众的兴趣。"节奏与变化"原则类似于音乐中的节拍和旋律的变化，它们共同作用，创造出和谐而又不失动感的视觉体验，如图 3-14 所示。

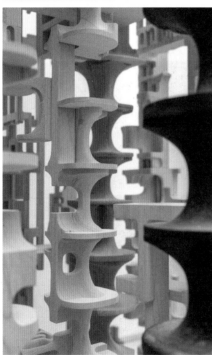
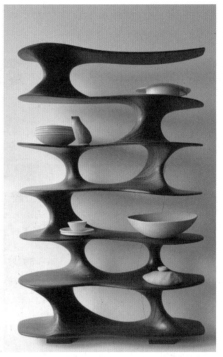

图 3-14　节奏与变化

▶ 3.3.2　节奏的创造与应用

　　节奏在展示陈列设计中的应用通常体现在对空间布局、色彩搭配、形状大小等元素的有序安排上。例如，通过重复使用相同或相似的展架、颜色块或装饰元素，设计师可以建立起一种

视觉节奏，引导观众的视线流动。这种重复的节奏可以是连续的，也可以是间隔的，甚至可以是渐变的，以此来适应不同的展示内容和空间特点，如图 3-15 所示。

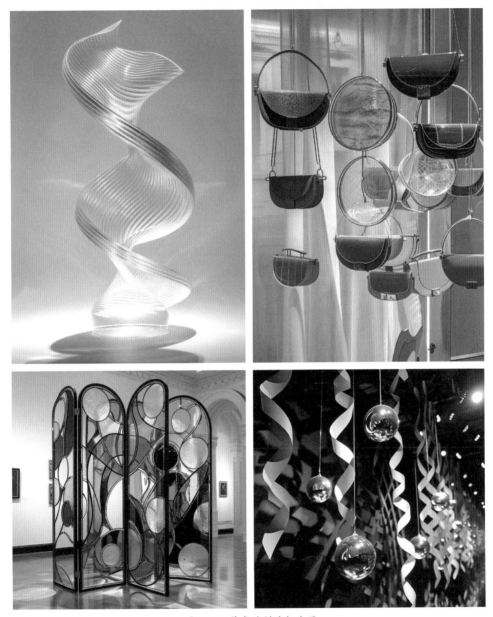

图 3-15　节奏的创造与应用

▶ 3.3.3　变化的引入与平衡

单纯的节奏容易让人感到单调乏味，因此，设计师需要在保持节奏的基础上引入变化，以增加展示的趣味性和层次感。变化可以是形式上的，如改变展品的角度、位置或灯光效果；变化也可以是内容上的，如通过不同的主题或故事线索来区分不同的展示区域。变化的目的是避免视觉疲劳，同时也是为了突出重点展品或信息，如图 3-16 所示。

图 3-16　变化的引入与平衡

▶▶ 3.3.4　节奏与变化的协同效应

　　节奏与变化不是孤立存在的，它们在展示陈列设计中相互作用，相互促进。一个好的展示设计能够在保持整体节奏的同时，适时地引入变化，使整个展示既有秩序又有活力。这种协同效应不仅能够增强展示的视觉效果，还能够提升观众的参与感和记忆点，如图 3-17 所示。

图 3-17　节奏与变化的协同效应

"节奏与变化"原则是实现高效展示陈列的重要手段之一。通过恰当的节奏建立和巧妙的变化引入，设计师可以创造出既和谐又充满张力的展示空间，为观众提供一场难忘的视觉盛宴。

3.4　展示陈列设计中的比例与空间

正确的比例关系对于陈列来说至关重要。展品的大小、数量和布局都应该与展示空间相适应，避免拥挤或空旷。空间不仅是物理上的概念，还包含了视觉上的空间感，合理利用空间可以增强陈列的深度和立体感，如图 3-18 所示。

图 3-18　展示陈列设计中的比例与空间

▶ 3.4.1　比例原则的重要性

比例原则是指在设计中处理好物体大小、形状和相互之间的关系，以达到和谐统一的视觉效果。在展示陈列设计中，正确的比例关系可以使展品更加突出，同时也能引导观众的注意力。

1. 展品与空间的比例

展品的大小、形状与周围空间的比例关系是展示设计的基础。一个合理的比例可以使展品得到恰当的展示，而不会使展品显得过于拥挤或空旷。设计师需要根据展品的特点和展示的目的来确定最佳的空间比例，如图 3-19 所示。

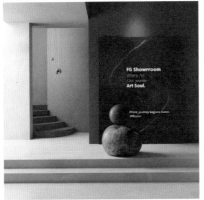

图 3-19 比例原则的重要性

2. 展品之间的比例

在多件展品共同展示时，它们之间的相对大小、高低、密集程度等都需要经过精心设计。合适的比例关系有助于形成视觉层次，使观众能够轻松地识别和欣赏每件展品，如图 3-20 所示。

图 3-20 展品之间的比例

▶ 3.4.2 空间原则的应用

空间原则关注的是如何有效地利用和组织空间，以创造出有利于展品展示和观赏的环境。在展示陈列设计中，空间不仅是物理上的容积，更是情感和体验的载体。

1. 空间的节奏与流动性

设计师通过控制空间的节奏和流动性来引导观众的行为路径。合理的空间布局可以让观众在不自觉地按照设计的路线进行参观，同时享受节奏变化带来的视觉和心理上的愉悦，如图3-21所示。

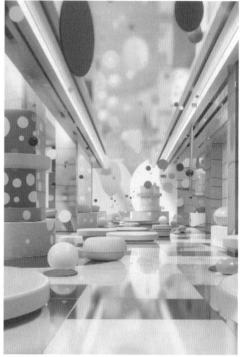

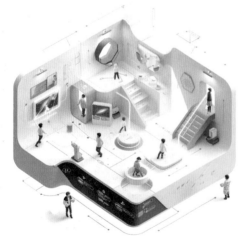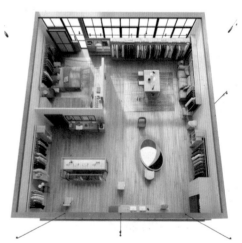

图 3-21　空间原则的应用

2. 空间的功能划分

展示空间应根据不同功能进行合理划分。例如，展示区、休息区、互动区等各具特色的空间应相互协调，同时又保持各自的独立性。这样既能满足观众的不同需求，又能保持整体设计的连贯性，如图3-22所示。

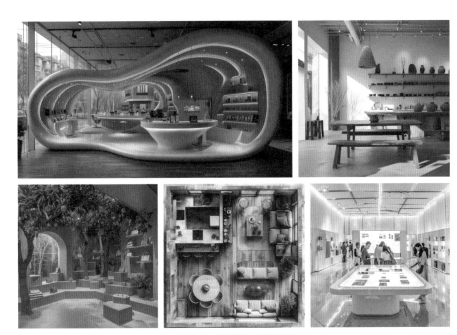

图 3-22　空间的功能划分

3.5　展示陈列设计中的故事性与情感

　　一个好的陈列往往能够讲述一个故事，传达一种情感。通过展品的选择和排列，陈列设计师可以构建出一个叙事的流程，让观众在观看的过程中产生共鸣。情感的触动是陈列设计中的高级追求，它能够让展示的内容更加深刻和持久，如图 3-23 所示。

图 3-23　展示陈列设计中的故事性与情感

▶ 3.5.1 故事性的力量

故事性是展示陈列设计中的核心元素之一。一个好的展示设计能够讲述一个故事，引导观众从视觉、听觉，甚至触觉上沉浸在这个故事之中。故事性的展示陈列能够激发观众的好奇心，引起他们的共鸣，从而让观众更加深入地理解展示内容。

1. 创造叙事线索

展示设计师通过巧妙布局，创造出一条清晰的叙事线索，就像是一部电影或一本小说的情节发展。这种线索可以是时间顺序，也可以是主题式的展开，甚至可以是抽象的概念演绎，如图 3-24 所示。

图 3-24　清晰的叙事线索

2. 利用视觉元素讲故事

色彩、形状、光线、材质等视觉元素都是讲述故事的工具。设计师通过对这些元素的精心搭配和运用，可以无声地传达故事的情感和氛围，如图 3-25 所示。

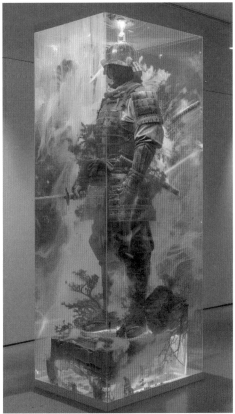

图 3-25　用视觉元素讲故事

▶ 3.5.2　情感的传递

　　情感是连接展示设计与观众的桥梁。一个成功的展示陈列设计能够触动人心，让观众产生共鸣。

1. 引发共鸣

展示设计通过模拟现实生活中的场景或创造梦幻般的效果，引发观众的情感共鸣。这种共鸣可以是温馨、激动、怀旧，甚至是悲伤或愤怒，关键在于设计师如何通过设计语言表达这些情感，如图 3-26 所示。

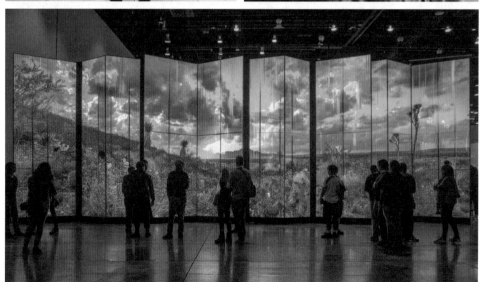

图 3-26　创造梦幻般的效果

2. 创造情绪空间

空间布局和流线设计不仅影响观众的行动路径，还影响着他们的情绪体验。设计师可以通过空间的开阔与狭窄、明亮与昏暗来调节观众的情绪，使其在不同的展示区域中体验到不同的情感变化，如图 3-27 所示。

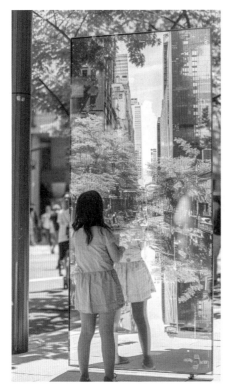

图 3-27　创造情绪空间

▶ 3.5.3　故事性与情感的结合

故事性和情感不是孤立存在的，它们在展示陈列设计中相辅相成。一个好的展示设计能够

让人在故事中感受情感，在情感中理解故事。

1. 故事情感化

当展示设计中的故事元素与情感相结合时，观众的体验会更加丰富和深刻。设计师通过故事来传达情感，使观众在感知故事的同时，也能感受到与之相关的情感，如图 3-28 所示。

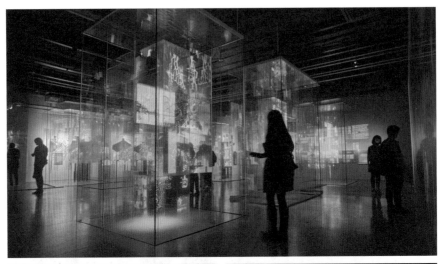

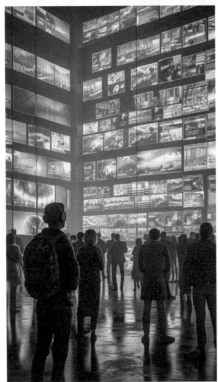

图 3-28　故事元素与情感相结合

2. 情感故事化

设计师可以通过创造特定的情感氛围来讲述故事。例如，通过温暖的色调和柔和的照明来营造一种家庭温馨的氛围，从而讲述一个关于家庭的故事，如图 3-29 所示。

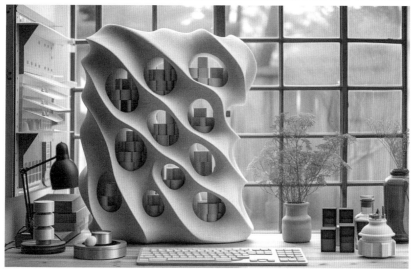

图 3-29 用场景讲述一个故事

　　展示陈列设计中的"故事性与情感"原则是提升观众体验的关键。它不仅能够吸引观众的注意力，更能够深入人心，让观众在参与和体验中获得更多的情感满足和精神享受。作为展示设计师，掌握并运用这一原则，是创造出有意义、有影响力展示作品的重要途径。

　　展示陈列的审美原则是多样而复杂的，它们相互交织，共同构成了陈列艺术的基础。通过理解和运用这些原则，陈列设计师可以创造出既有美感又有深度的展示空间，让观众在欣赏美的同时，也能够感受到展示内容的力量。陈列不仅是一种展示技巧，更是一种艺术表达，它能够跨越语言和文化的界限，触及人心，传递价值。

第4章
展示陈列的色彩设计

在视觉设计中，色彩能够激发情感，传递信息，甚至在不经意间影响我们的行为和决策。在展示陈列设计中，色彩不仅是装饰的元素，还是一种语言，一种策略，一种无声却极具说服力的工具。下面介绍如何在展示陈列中运用色彩设计，以及色彩如何改变我们的感知和体验。

4.1　色彩在展示陈列设计中的重要性

色彩是展示陈列设计中不可或缺的元素。色彩不仅能够美化空间，还能够传递情感，讲述故事，甚至影响顾客的购买决策。作为一名文字工作者，应当认识到色彩的力量，并将其融入我们的写作和设计中，以创造出更具吸引力和说服力的展示陈列。在这个充满色彩的世界中，让我们用色彩的魔法，为顾客带来一场视觉和情感的盛宴。

4.2　图形设计色彩属性

本节介绍色彩的基本构成要素，明确它们之间的关系，掌握色彩在平面构成中的表达。

4.2.1　色相

色相是指色彩的相貌。在可见光中，不同的波长有不同的色彩显现，也是颜色之间相互区分的表象特征。按波长与频率顺序命名的是红、橙、黄、绿、青、紫色彩如图4-1、图4-2所示，也体现了色彩调和性的变化秩序。

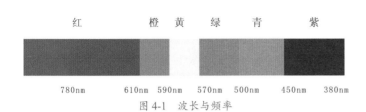

红　　　　橙黄　绿　青　　紫

780nm　　　610nm 590nm　570nm 500nm　450nm 380nm

图 4-1　波长与频率

图 4-2　波长与频率的范例

▶ 4.2.2　明度

　　色彩明度，简单来说，是指色彩的明亮程度。在色轮上，从纯白到纯黑的所有灰色都代表了不同的明度。在展示陈列设计中，色彩明度的高低直接影响着作品的视觉重量感、空间感和层次感。

　　在展示陈列中，设计师常常利用色彩明度来引导观众的视线。高明度的色彩容易吸引人的注意力，常用来突出展示的重点或者引导观众的视线流动。相反，低明度的色彩则给人以沉稳、内敛的感觉，适合作为背景或辅助元素，以增强整体设计的层次感。

　　色彩明度的不同可以激发人们不同的情感反应。明亮的色彩通常给人带来轻松、愉快的情绪，适合用于春夏季节或活力四射的主题展示。深色调则显得更加严肃、神秘，适合用于秋冬季节或高端、奢华的产品展示，如图 4-3 所示。

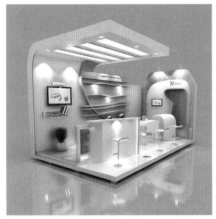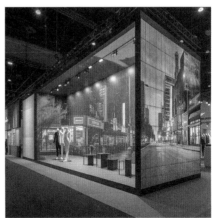

图 4-3　色彩明度的变化

▶ 4.2.3　纯度

　　色彩纯度又称色度、饱和度，是指色彩的纯净程度和鲜艳程度。高纯度的色彩鲜明、生动，给人以强烈的视觉冲击；低纯度的色彩则显得柔和、含蓄，适合营造温馨、舒适的氛围。

　　不同的色相具有不同的纯度，如图 4-4 所示；同一色相的纯度也可以有所不同，如图 4-5 所示。改变色彩的纯净度也可以从如下两方面来解释：一种是加入不同明度的黑白灰，降低其

纯度而不改变色相；另一种是加入其他色彩，改变了明度的同时也降低了其纯度。

图 4-4　不同色相的不同纯度　　　　　　　　　图 4-5　同一色相的不同纯度

▶▶ 4.2.4　色彩三属性的相互关系

色彩的色相、明度、纯度都是人在观察色彩时的视觉心理量，是人们的主观色彩感觉。这3个属性在某种意义上是相互独立的，但不能单独存在。它们之间的变化是相互联系、相互影响的。其中，色相和纯度又称为色度，彩色物体既有色度又有明度，消色物体只有明度没有色度，如图 4-6 所示。

图 4-6　色彩属性的相互联系

一般来说，只有在明度适中的情况下，色彩的饱和度才最大。在某种色料中加白可提高其明度，加黑会降低其明度。随着白或黑的增加，在颜色明度改变的同时，颜色的纯度也会变化，白量或黑量越多，纯度越小。当颜色的明度趋于极大或极小时，这种颜色将接近白色或黑色，纯度也就趋于 0，从而无法分辨。

色彩的明度会随着色相的不同而变化，即便不同色相发出的光线能量相同，它们的明度也是不同的，如图 4-7 所示。常见色相的明度由高到低排列的顺序是黄、橙、绿、青、红、蓝、紫。

图 4-7　色彩的明度随色相而变

色彩的色相与纯度也互为联系。

色彩的色相、明度和纯度只有在照明亮度适中时才能充分体现出来。

4.3　色彩的对比

一般来说，色彩都不是孤立存在的。两种或多种颜色并置在一起，色与色之间就会通过比较显现出差异来，如明暗、鲜灰等。在视场中，相邻区域不同色彩的相互影响而呈现出的一种色彩差别现象称为色彩对比。在平面设计中，只有通过色彩的对比才会产生不同美感的视觉效果。色彩对比有同时对比和连续对比两种情形。

在同一画面并置的两个或两个以上的颜色比较，称为同时对比。同时对比最显著的特征如下：并置的双方都会把对方推向自己的补色；相同色相中，置于补色当中的色彩看起来更鲜艳。

在不同的画面或不同的地点，需间隔一段时间才能先后看到的两种颜色产生的色彩比较，称为连续对比。由色相差别形成的色彩对比现象，称为色相对比，如图 4-8所示。

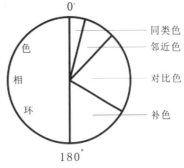

图 4-8　色相对比

▶ 4.3.1　同类色对比

最简单的色彩组合是单色性的色彩组合方式，这是一种整个画面只使用单一色调的配色方法，在自然界中随处可见，如图 4-9 所示。同类色对比的画面容易和谐统一，具有单纯、柔和、高雅、文静、朴实、稳重等视觉效果，是一种优雅的配色。

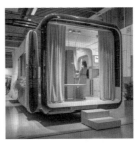

图 4-9　同类色对比

▶ 4.3.2　邻近色对比

邻近色对比也称为近似色或类似色对比，是指对比两色的相隔距离在色相环上所处角度为45°时的对比。因为这种对比的色彩在色环上常处于相互毗邻的状态，所以，两色既有差异，又有联系。邻近色对比较活泼且较单纯、柔和，在整体上形成了有变化且统一的色彩魅力，具有丰富的情感表现力。邻近色对比在实际运用中是最容易搭配、最能出效果的色彩对比类型，如图 4-10 所示。

图 4-10　邻近色对比

▶▶ 4.3.3　对比色对比

　　对比色对比是指色环上所处角度为 120°～150° 的色彩对比。它们的对比关系相对补色的对比略显柔和，同时又不失色彩的明快和亮丽。对比色组合具有一种很强烈的冲突感并能产生一种色彩移动的感觉。例如，在大自然中经常看到橙色的果实与绿色的树木、紫色的花与绿色的叶，它们的色彩搭配都具有既明快又自然的视觉效果，如图 4-11 所示。

图 4-11　对比色对比

▶▶ 4.3.4　补色对比

　　补色对比是指色环上处于 180° 相对位置的补色对之间的对比。这两种色彩的距离最远，

是色彩对比的极限，对比最为强烈。在陈列设计中运用补色对比，可以迅速吸引顾客的目光，增加展品的视觉吸引力。

例如，当红色与绿色并置时，一方面，红色的会更红，绿色的会更绿，因此，对比效果十分强烈、鲜明；另一方面，生理综合的结果使得两种颜色又会主动混合而呈现一种近似于黑色的深灰色，如图 4-12 所示。

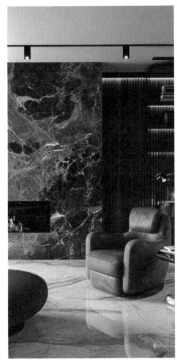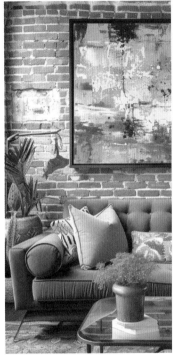

图 4-12　补色对比

1. 补色对比在陈列设计中的应用
- 强调重点：在一系列展品中，设计师可以通过补色对比来强调某一特定产品或区域，使其成为焦点。例如，在一个以蓝色为主色调的展览中，使用橙色的装饰或标识可以立即吸引观众的注意力。
- 创造动态感：补色对比能够创造出一种动态的氛围，使整个陈列空间充满活力。通过在不同的展示区域使用互补色彩，可以引导观众的视线流动，创造出一种节奏感和动感。
- 区分功能区：在一个大型的展示空间内，不同的功能区可能需要不同的氛围和风格。补色对比可以帮助设计师区分这些区域，例如，接待区可以使用温馨的粉色，而产品展示区则可以使用对比强烈的绿色，以此来区分不同区域的功能和用途。

2. 补色对比的设计要点
虽然补色对比能够带来显著的视觉效果，但过度使用或不当使用可能导致视觉疲劳或混乱。因此，在陈列色彩设计中运用补色对比时，需要注意以下几点。
- 平衡与和谐：在使用补色对比时，应注意整体设计的平衡与和谐。可以通过调整色彩的面积比例、亮度和饱和度来避免色彩冲突。
- 控制色彩强度：补色的强度不宜过高，以免造成过于刺激的视觉效果。可以通过加入

灰色或其他中性色调来降低色彩的纯度。

- 考虑文化因素：不同的文化背景对色彩有不同的理解和偏好。在设计时，应考虑目标受众的文化特点和心理预期，如图 4-13 所示。

图 4-13　补色对比

补色对比是陈列色彩设计中的一把"双刃剑"，它既有可能成为提升视觉效果的利器，也可能因使用不当而导致设计的失败。因此，设计师需要深入理解补色对比的原理，掌握其应用技巧，并在实际操作中不断探索和创新，以实现色彩设计的最佳效果。通过精心的色彩搭配和创意的展示手法，补色对比无疑能够为陈列设计增添独特的魅力，为观众带来一场视觉与情感的双重盛宴。

▶ 4.3.5　明度对比

明度对比是指不同明度的色彩并置在一起时产生的视觉差异。在展示陈列设计中，通过对色彩明度的巧妙运用，可以创造出强烈的视觉效果，引导观众的注意力，并传达特定的情感或信息。

色彩的明度对比以孟赛尔色立体的明度色列表为参照，分为 3 种对比关系：明度差在 3 个等级差之内的为明度弱对比；明度在 3 ～ 5 个等级差的为明度中对比；明度在 5 个等级差以上的为明度强对比，如图 4-14 所示。

图 4-14　明度对比

1. 明度对比的视觉效应

明度对比可以增强展示陈列的视觉层次感。当明亮的色彩与暗淡的色彩相邻时，明亮的色彩会更加突出，而暗淡的色彩则会更加含蓄。这种对比不仅能吸引观众的目光，还能有效区分不同的展示区域和展品，使整个陈列空间更加有序和清晰，如图 4-15 所示。

图 4-15　明度对比的视觉效应

2. 明度对比的情感表达

色彩明度的变化能够影响人的情感反应。明亮的色彩通常给人以活力、积极的感觉，而暗淡的色彩则容易让人联想到沉稳、内敛。在展示陈列设计中，设计师可以根据展品的特点和希望传达的情感，通过调整色彩的明度来营造相应的氛围。例如，艺术品展览可能会使用柔和的明度对比来营造一种优雅而宁静的观赏环境，如图 4-16 所示。

图 4-16　明度对比的情感表达

3. 明度对比的应用技巧

在实际应用中，设计师可以采用以下几种方法来使用明度对比。

- 利用高明度色彩作为焦点，引导观众的视线。
- 用低明度色彩作为背景，以增强主体的突出性。
- 通过渐变的明度变化，创造动态的视觉效果。
- 在不同的展示区域使用不同明度的色彩，以区分主题和功能区，如图4-17所示。

图4-17　明度对比的应用技巧

▶▶ 4.3.6　纯度对比

高纯度的色彩鲜艳、明亮，给人以生动、活泼的感觉；低纯度的色彩则显得柔和、沉稳，给人以宁静舒适的感觉。在展示陈列设计中，合理运用不同纯度的色彩，可以营造出不同的氛围和风格。将不同纯度的色彩并置，使鲜色更鲜、浊色更浊的对比方法称为纯度对比，如图4-18所示。

鲜强对比　　　　　　　鲜弱对比　　　　　　　中强对比　　　　　　　浊弱对比

图4-18　各种纯度对比测试

图4-19　色彩纯度对比

1. 色彩纯度对比的重要性

色彩纯度对比是指在设计中有意识地使用不同纯度的色彩来形成视觉上的层次感和焦点。通过对比，可以突出展品的特点，引导观众的视线，增加展示的吸引力。例如，在一个以深蓝色为背景的展示空间中，使用高纯度的红色作为点缀，可以立即吸引观众的注意力，使展示内容更加醒目，如图4-19所示。

2. 色彩纯度对比的应用策略

- 主次分明：在展示陈列中，可以通过高纯度的色彩来强调主要展品，使用低纯度的色彩来衬托周围环境，形成清晰的视觉层次。
- 情感引导：不同纯度的色彩能够激发不同的情感反应。设计师可以根据展示的主题和目的选择合适的色彩纯度，以此传达特定的情感或气氛。
- 创意突出：在某些创意展示中，色彩纯度的大胆对比可以用来打破常规，创造出令人难忘的视觉体验，如图 4-20 所示。

图 4-20　色彩纯度对比的应用

3. 案例分析

以某品牌服装店的橱窗展示为例，设计师运用了高纯度的橙色和低纯度的灰色进行对比。橙色的服装在灰色背景的映衬下显得更加鲜亮，吸引了行人的目光，同时也传达了该品牌年轻、活力的品牌形象，如图 4-21 所示。

图 4-21　某品牌服装店的橱窗展示

色彩纯度对比在展示陈列设计中扮演着至关重要的角色。它不仅能增强视觉效果，还能传递情感和文化。设计师通过对色彩纯度的精心搭配和对比，可以创造出具有深度和有层次的展示空间，为观众带来独特的视觉享受和情感体验。在未来的设计实践中，色彩纯度的对比将继续作为一种强有力的视觉语言，被广泛应用和探索。

▶▶ 4.3.7 色彩对比与面积、形状、位置和空间的关系

当在同一视场中有两种或两种以上颜色共存时，如果各色在画面中所占的面积、形状、位置、空间不同，就会显示出色量的差别关系，从而体现出色彩的对比效果，如图 4-22 所示。

图 4-22　色彩的对比效果

当两种或两种以上颜色同在一幅画面中时，它们必定存在面积比例关系，当其面积比例发生改变时，相应的色相、明度和纯度也会改变。色彩学家基于颜色与面积关系的变化做了许多实验，结果表明：色彩面积越大，越能使色彩充分表现其明度和纯度的真实面貌；面积越小，越容易形成视觉上的辨别异常，如图 4-23 所示。

图 4-23　两种或两种以上的颜色对比

色彩的面积同其形状和位置是同时出现的，因此，色彩的面积、形状、位置在色彩对比中，都是具有较大影响的因素。

在面积对比中，当两种颜色面积相等时，色彩对比强烈；随着一方的面积增大，另一方的力量就相应削弱，整体的色彩对比也就随之减弱；当一方面积扩大到足以控制整个画面色调时，另一方的色彩就成为这一色调的点缀，如图 4-24 所示。

图 4-24　面积对比

4.4　色彩心理学

色彩心理学是研究色彩如何影响人的情绪和行为的科学。在展示陈列中，设计师通过运用不同的色彩搭配来激发顾客特定的情绪反应。例如，温暖的色调（如红色、黄色）能够激发活力和热情，常用于促销区域以吸引顾客的注意力；冷色调（如蓝色、绿色）则给人以宁静和放松的感觉，适合用于高端产品的展示，以营造一种优雅和专业的氛围。

▶ 4.4.1　红色在展示陈列设计中的应用

红色，作为一种强烈而富有激情的色彩，自古以来就被赋予了各种象征意义。在展示陈列设计中，红色的应用不仅能吸引观众的目光，还能传达出特定的情感和品牌形象。

1. 红色的象征意义与心理效应

红色常常与热情、活力、勇气、爱情等积极情感联系在一起。红色能够激发人的心跳，引起注意，并产生紧迫感。在心理学上，红色被认为是一种能够刺激人的情绪和行动的颜色。因此，在展示陈列设计中，合理运用红色可以有效地吸引顾客的注意力，并激发他们的购买欲望，如图 4-25 所示。

图 4-25　红色在展示陈列设计中的应用

2. 红色在展示陈列中的应用原则

- 焦点突出：在展示设计中，红色可以作为焦点色彩，突出重要的产品或信息。例如，在一个以白色为主的展示空间中，一抹鲜亮的红色能够立即吸引观众的目光。
- 平衡和谐：虽然红色具有很强的视觉冲击力，但过度使用可能会导致视觉疲劳。设计师需要在红色与其他色彩之间找到平衡，创造和谐的视觉效果。
- 情感引导：根据展示的主题和目的，设计师可以利用红色的心理效应来引导观众的情感反应。例如，在促销活动中，红色可以增加紧迫感，促使顾客做出快速决策，如图4-26所示。

图 4-26　在展示设计中红色可以作为焦点色彩使用

3. 红色在不同类型的展示陈列中的具体应用

- 零售店铺：在零售店铺中，红色常用于促销区域的设计，如打折标签、宣传海报等，以此来吸引顾客的注意力。

- 艺术展览：在艺术展览中，红色可以用来强调某些艺术作品，或者作为整体展览的基调，营造出一种强烈的艺术氛围。
- 企业展览：在企业展览中，红色可以用来传达企业的活力和进取精神，尤其是在科技、金融等行业的展示中，红色可以展现出企业的创新与动力，如图 4-27 所示。

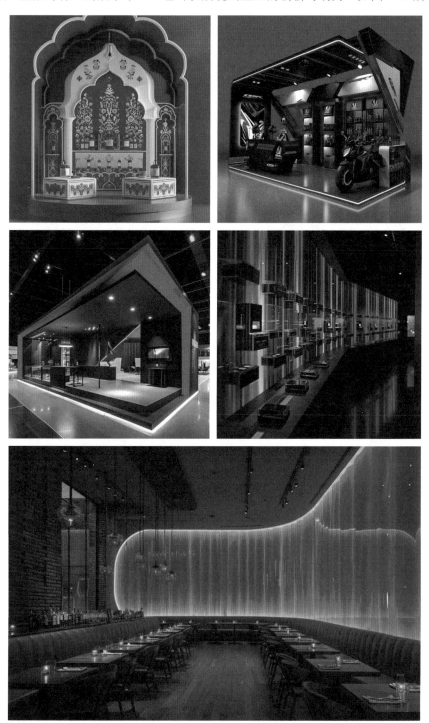

图 4-27　红色在不同类型的展示陈列中的具体应用

4.4.2 黄色在展示陈列设计中的应用

黄色如同夏日的阳光，明亮、活泼，充满生机。黄色不仅能吸引人们的目光，还能激发积极的情绪和行为。在展示陈列设计中，运用黄色可以创造出强烈的视觉冲击力，增强展示效果，提升品牌形象。

1. 黄色的心理效应

黄色是光谱中最明亮的颜色之一，通常与快乐、智慧、温暖和活力联系在一起。在心理学上，黄色能够刺激人们的好奇心和创造力，同时，也是一种引人注目的色彩。在展示陈列设计中，合理运用黄色可以激发顾客的兴趣，吸引他们的注意力，从而促进展品的销售，如图4-28所示。

图 4-28　黄色在展示陈列设计中的应用

2. 黄色在展示陈列中的应用原则

- 强调重点：在众多色彩中，黄色因高亮度而成为焦点。设计师可以通过黄色来强调展品的关键部分或特殊优惠，引导观众的视线。

- 创造对比：黄色与其他颜色形成鲜明对比，特别是蓝色和紫色。这种对比不仅可以增强展示的视觉效果，还可以突出展品的特点。
- 调节情绪：黄色能够营造一种积极向上的氛围，设计师可以利用这一特性来调节展示空间的整体情绪，使其更加温馨和亲切。
- 分区功能：在大型展示空间中，黄色可以用来划分不同的区域或主题，帮助顾客快速定位其感兴趣的部分，如图 4-29 所示。

图 4-29　黄色因高亮度而自然成为焦点

3. 黄色的创新应用案例分析

- 时尚零售店：在时尚零售店中，黄色被用来装饰试衣间和橱窗，吸引顾客进店，并为他们提供愉悦的购物体验。
- 食品展示：在超市的食品区，黄色标签常用于促销和打折展品。研究表明，这种色彩能够刺激人们的食欲和购买欲望。
- 科技产品展：科技公司在产品发布会上使用黄色作为主色调，以此来传达创新、前瞻的企业形象，同时，吸引媒体和消费者的注意力，如图 4-30 所示。

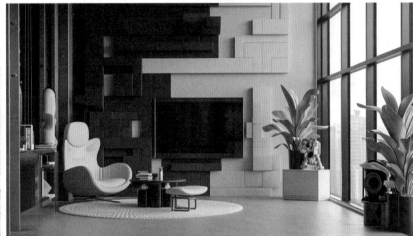
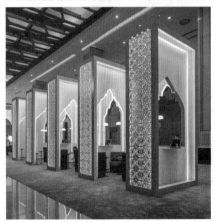

图 4-30　黄色的创新应用案例

▶ 4.4.3　蓝色在展示陈列设计中的应用

　　蓝色如同一片无边的海洋，深邃、宁静而又充满神秘。蓝色不仅能激发人们的情感，还能在视觉上产生深远的影响。在展示陈列设计中，蓝色的独特魅力被设计师巧妙地运用，以创造出引人入胜的空间体验。

1. 蓝色的心理效应

蓝色通常与平静、稳定和专业相关联。蓝色能够降低人的心率，给人以放松的感觉。在展示陈列设计中，蓝色可以用来营造一种宁静的氛围，让观众在浏览展品时感到轻松自在。此外，蓝色还能激发人们的创造力和想象力，对于那些需要思考和创新的展览空间来说，蓝色是一个理想的选择，如图 4-31 所示。

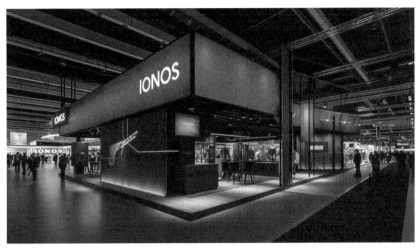
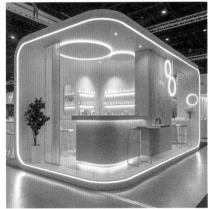

图 4-31　蓝色在展示陈列设计中的应用

2. 蓝色的视觉影响

作为一种冷色调，蓝色在视觉上具有收缩的效果，可以使空间显得更加开阔。在狭小的展示空间中，使用蓝色可以创造出一种错觉，让空间看起来比实际更大。同时，蓝色的后退性质使得它成为背景色的最佳选择，可以让前景的展品更加突出，如图 4-32 所示。

图 4-32　蓝色在视觉上具有收缩的效果

3. 蓝色的创意应用

在展示陈列设计中，蓝色的应用是多样化的。设计师可以通过不同的蓝色调来创造层次感，从深海蓝到天空蓝，每种蓝色都能带来不同的情感体验。例如，深蓝色可以用来展示高端产品，传达出优雅和奢华的感觉；浅蓝色则适合儿童或活力四射的主题展览，传递出活泼和清新的气息，如图 4-33 所示。

图 4-33　蓝色的创意应用

4. 蓝色的搭配艺术

蓝色与其他颜色的搭配也是展示陈列设计中的一大挑战。蓝色与暖色调（如橙色或黄色）相搭配，可以形成鲜明的对比，吸引观众的注意力。蓝色与白色或灰色的组合，能营造出一种现代简约的风格。设计师需要根据展览的主题和目的，巧妙地运用颜色搭配，以达到最佳的视觉效果，如图 4-34 所示。

图 4-34　蓝色的搭配

▶▶ 4.4.4　绿色在展示陈列设计中的应用

绿色以自然、和谐与生命力的象征，成为设计领域中不可或缺的一部分。无论是在时尚、室内设计中，还是展示陈列中，绿色的应用都能带来一种独特的视觉体验和情感共鸣。

1. 绿色的象征意义

绿色，作为大自然的主色调，通常与和平、成长、健康、繁荣等积极的概念联系在一起。在展示陈列设计中，合理运用绿色可以传达出品牌对环境保护的承诺，以及对生活品质的追求，如图 4-35 所示。

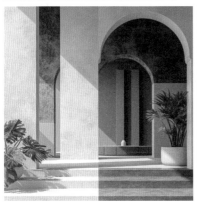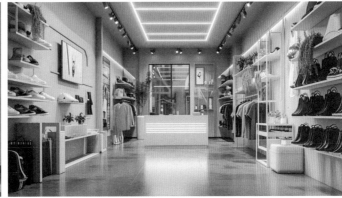

图 4-35　绿色在展示陈列设计中的应用

2. 绿色在展示陈列中的应用原则

- 色彩平衡：在展示陈列中，绿色应与其他颜色协调搭配，避免过多或过少，以免造成视觉上的不平衡。
- 空间感：浅绿色可以扩大空间感，而深绿色则有助于缩小空间感，设计师可以根据实际空间大小灵活运用。
- 引导作用：绿色作为一种温和的颜色，可以用来引导顾客的视线，突出展示重点展品，如图 4-36 所示。

3. 绿色在展示陈列中的创意应用

- 自然主题：以绿色为主调的设计可以营造出一种自然的氛围，适合有机产品、环保品牌的展示。
- 季节变换：春夏季节，绿色可以作为主要的展示颜色；秋冬季节则可以作为点缀，增添活力。

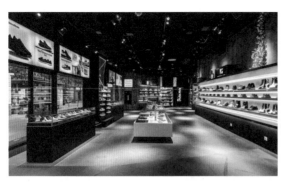

图 4-36　根据实际空间大小灵活运用

- 文化融合：在不同文化背景下，绿色的寓意各异，设计师可以结合地域文化特点，创造具有特色的展示设计，如图 4-37 所示。

图 4-37　绿色在展示陈列中的创意应用

4. 绿色与其他元素的结合

- 材质搭配：木质、石材等自然材质与绿色结合，可以增强展示的自然质朴感。
- 灯光效果：柔和的绿色灯光可以营造温馨、舒适的氛围，而明亮的绿色则能使展示更加生动。
- 植物元素：真实或人造植物的使用，不仅增添了绿色的视觉效果，也为展示空间带来了生机，如图 4-38 所示。

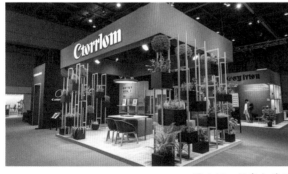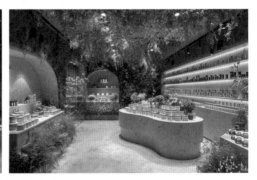

图 4-38　绿色与其他元素的结合

▶▶ 4.4.5　橙色在展示陈列设计中的应用

橙色以独特的活力和温暖，总能在众多色彩中脱颖而出。橙色不仅代表着热情、创造力和能量，更是展示陈列设计的一种强有力的视觉工具。

1. 橙色的视觉特性

橙色是红色和黄色的混合色。橙色继承了红色的温暖和黄色的明亮。在色彩心理学中，橙色常常与快乐、积极、热情和冒险联系在一起。橙色的明快和醒目使得其在视觉上具有很强的吸引力，能够在展示陈列中迅速抓住观众的目光，如图 4-39 所示。

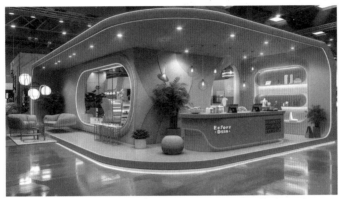

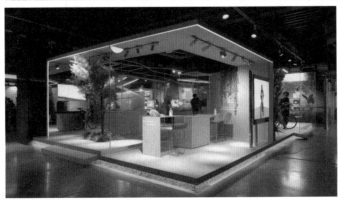

图 4-39　橙色在展示陈列设计中的应用

2. 橙色在展示陈列设计中的应用原则

- 创造焦点：在以中性色调为主的展示空间中，橙色可以作为一个引人注目的焦点，引导观众的视线，突出重点展品或信息。

- 激发情绪：橙色能够激发人们的积极情绪，如果使用得当，可以营造出一种温馨、亲切的氛围，让观众感到舒适和愉悦。
- 区分层次：橙色的不同明度和饱和度的变化，可以有效地区分展示内容的层次，增加视觉的丰富性。
- 增强记忆：橙色的独特性使与之相关的展示内容更容易被记住，有助于品牌信息的传递和记忆，如图 4-40 所示。

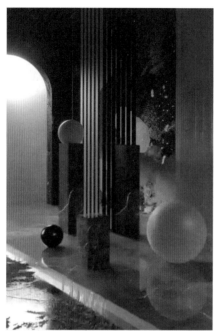

图 4-40　橙色在展示陈列设计中的应用原则

3. 橙色在展示陈列中的创意运用

- 主题强调：在特定的主题展览中，橙色可以用来强调主题元素，例如，在体育展览中可以使用橙色来传达活力和运动感。
- 空间划分：在大型的展览空间中，橙色可以用来划分不同的区域或展区，使观众能够

更容易导航。

- 互动体验：设置橙色的互动装置或元素，可以吸引观众参与，增加展览的互动性和趣味性。
- 情感联结：橙色的环境布置或装饰，可以创造出一种特定的情感氛围，如温馨的家庭氛围或充满活力的青春感，如图 4-41 所示。

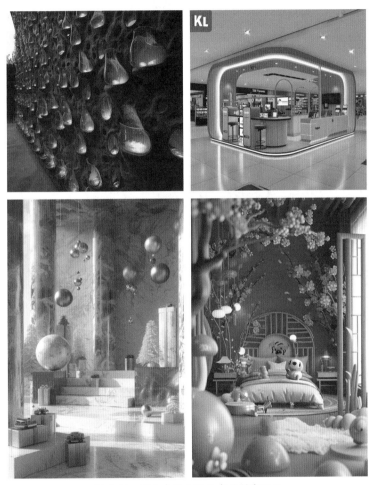

图 4-41　橙色在展示陈列中的创意运用

▶ 4.4.6　灰色在展示陈列设计中的应用

在色彩的世界里，灰色或许不是最耀眼的那一个，但它以独特的优雅和平衡感，成为展示陈列设计中不可或缺的色彩。灰色不喧哗，不张扬，却以一种近乎哲学的方式诠释着设计的深层次美学。

1. 灰色的多面性与展示陈列设计的结合

灰色是中性色的代表，它介于黑与白之间，拥有几乎无限的色彩层次。在展示陈列设计中，灰色的应用可以创造出不同的视觉效果。例如，深灰沉稳大气，适合营造严肃、专业的展示环境；浅灰则轻盈明亮，能够带来轻松愉悦的视觉体验。设计师通过对灰色的巧妙运用，可以平衡整个展示空间的色调，提升展品的视觉冲击力，如图 4-42 所示。

图 4-42　灰色在展示陈列设计中的应用

2. 灰色在塑造空间氛围中的作用

灰色作为一种背景色，能够有效地突出展品本身的色彩和形态。灰色不会与展品形成强烈的竞争关系，而是以一种谦逊的姿态，让主角更加鲜明。在展示陈列设计中，灰色的背景墙、地面或展柜，都能够吸收多余的光线，减少反光和眩光，维护观众的视觉舒适度，同时也为展品提供了一个不被打扰的展示平台，如图 4-43 所示。

图 4-43　灰色在塑造空间氛围中的作用

3. 灰色与其他色彩的搭配原则

在灰色的基础上，设计师可以根据展品的特性和展示的主题，引入其他色彩进行搭配。例如，灰色与温暖的木质色相结合，可以营造出自然舒适的氛围；与冷色调，如蓝色或绿色相搭

配，则能够带来清新现代的感觉。在色彩搭配时，应注意色彩之间的对比与和谐，避免过多的色彩使空间显得杂乱无章，如图 4-44 所示。

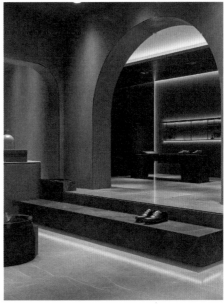

图 4-44　灰色与其他色彩的搭配

4. 灰色在提升品牌形象中的应用

在商业展示陈列中，灰色常常被用来传达品牌的专业性和可靠性。在高端品牌店铺中，灰色的运用不仅能够突出产品的高端质感，还能够给顾客一种稳重和信任的感觉。通过精心设计的灰色展示空间，品牌能够无声地传达其价值观和审美理念，如图 4-45 所示。

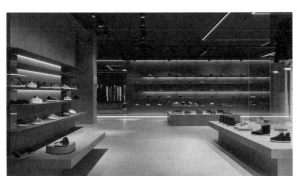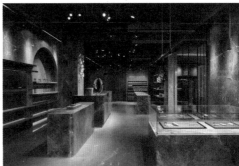
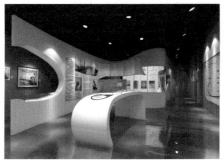

图 4-45　灰色在提升品牌形象中的应用

▶ 4.4.7 黑色在展示陈列设计中的应用

黑色常被视为一种神秘而强大的力量。黑色不仅是时尚的经典，更是展示陈列设计中不可或缺的元素。黑色，作为一种强烈的视觉符号，能够在无形中影响人们的情绪和行为，为展示空间创造出独特的氛围和深度。

1. 黑色的视觉特性

黑色是所有颜色中最暗的。黑色能吸收大部分光线，给人以深邃、收缩的视觉效果。在展示陈列设计中，黑色能够突出其他颜色，增加对比度，使得展品更加醒目。同时，黑色的背景还能营造出一种空灵和无限的空间感，为观众提供更广阔的想象空间，如图 4-46 所示。

图 4-46 黑色在展示陈列设计中的应用

2. 黑色与品牌形象

在商业展示设计中，黑色常被用来塑造高端、奢华的品牌形象。黑色代表着权威和优雅，能够有效地传达产品的高品质和独特性。设计师运用黑色，可以打造一种简洁而不简单的风格，让品牌在众多竞争者中脱颖而出，如图 4-47 所示。

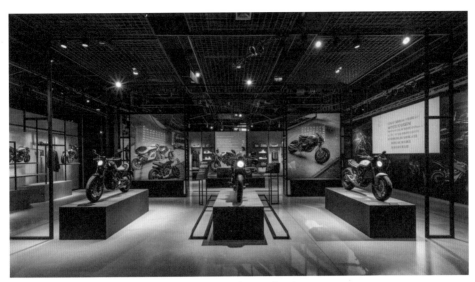

图 4-47　黑色与品牌形象

3. 黑色与空间层次

黑色在空间设计中的应用，不仅是一种颜色的使用，更是一种对空间层次和深度的把控。设计师可以利用黑色的线条、面块或阴影来划分空间，创造出层次分明的展示效果。这种层次感不仅增强了空间的立体感，也为观众提供了更为丰富的视觉体验，如图 4-48 所示。

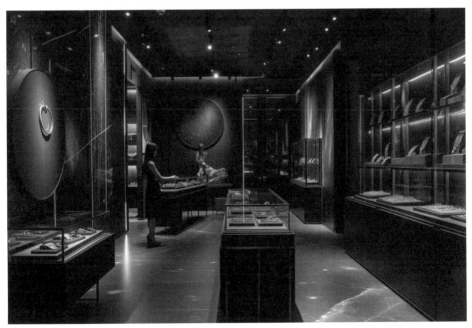

图 4-48　黑色与空间层次

4. 黑色与情绪表达

黑色在情感表达上具有双重性。一方面，黑色可以代表悲伤、恐惧和空虚；另一方面，黑色也可以象征力量、神秘和优雅。在展示陈列设计中，设计师可以根据展览的主题和目的，巧妙地运用黑色来调动观众的情绪，使观众与展览内容产生共鸣，如图 4-49 所示。

图 4-49　黑色与情绪表达

5. 黑色与其他元素的搭配

黑色虽然强大，但并不意味着它总是单独使用。在展示陈列设计中，黑色往往与其他颜色和材料相结合，创造出更加丰富和多元的效果。例如，黑色与金属的结合可以营造出现代感和科技感；黑色与木质材料的搭配则能带来温暖和自然的氛围，如图 4-50 所示。

图 4-50　黑色与其他元素的搭配

▶▶ 4.4.8　白色在展示陈列设计中的应用

白色以独特的纯净与和谐，成为设计领域中不可或缺的元素。白色不仅代表一种颜色，更是一种设计理念、一种空间的语言。在展示陈列设计中，白色的运用能够营造出空间的美感，

提升展品的视觉冲击力，同时，也能够传递出品牌的理念和文化。

1. 白色的象征意义

白色，作为最纯粹的颜色，常常被赋予清新、纯洁、平和的象征意义。在展示陈列设计中，白色背景如同一张白纸，为设计师提供了无限的创作空间。白色不仅能够突出展品的颜色和形态，还能够减少视觉干扰，使观众的注意力集中在展品本身，如图 4-51 所示。

图 4-51　白色在展示陈列设计中的应用

2. 白色在空间设计中的应用

在空间设计中，白色可以起到扩大空间感的作用。墙面、地面、天花板等大面积使用白色，可以使空间显得更加宽敞明亮。此外，白色还可以作为一种过渡色，连接不同的色彩和材质，创造出和谐统一的视觉效果，如图 4-52 所示。

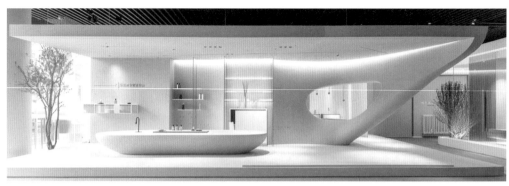

图 4-52　白色在空间设计中的应用

3. 白色与展品的关系

在展示陈列中，白色可以作为一种中性的背景色，让任何颜色的展品都能得到良好的展现。白色不会与展品形成竞争，而是默默地支撑着展品，使展品成为焦点。同时，白色背景还能够增强展品的立体感和质感，使展品更加生动，如图 4-53 所示。

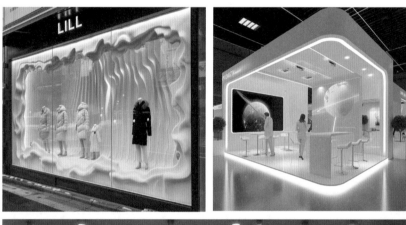

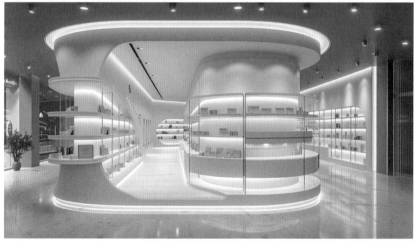

图 4-53　白色与展品的关系

4. 白色在营造氛围中的作用

白色在展示陈列设计中还可以用来营造特定的氛围。例如，在一个以白色为主的展览空间

中，可以通过灯光的投射和阴影的变化，创造出简洁而现代的氛围。在一个充满历史感的展览中，白色可以作为一种静谧的背景，让人沉浸在历史的长河中，如图 4-54 所示。

图 4-54　白色在营造氛围中的作用

5. 白色与品牌形象的塑造

对于品牌来说，白色不仅是一种颜色选择，还代表了品牌的形象和理念。一个以白色为主的展示陈列设计，可以传递出品牌的高端、纯粹和专业形象。这种简洁而不简单的设计风格，能够吸引那些追求品质和内涵的消费者，如图 4-55 所示。

图 4-55　白色与品牌形象的塑造

4.4.9　紫色在展示陈列设计中的应用

紫色以独特的高贵与神秘，历来被视为权力与精神的象征。在展示陈列设计领域，紫色不

仅是一种视觉元素，更是一种能够引领情感、塑造氛围的有力工具。

1. 紫色的心理效应与情感联想

紫色是光谱中最后被人类眼睛感知的颜色。紫色融合了红色的活力与蓝色的冷静，形成了一种既温暖又冷静的色彩。紫色常与奢华、智慧、神秘和创造力联系在一起，能够激发人们的想象力和深层次思考。在展示陈列设计中，合理运用紫色，可以营造出一种超脱现实的艺术氛围，吸引顾客的目光并引发情感共鸣，如图4-56所示。

图 4-56　紫色在展示陈列设计中的应用

2. 紫色在展示陈列设计中的策略性应用

- 品牌形象强化：紫色的高贵属性使其成为奢侈品牌和高端产品的首选颜色。在展示设计中，使用紫色可以立即传达出品牌的高端定位，为顾客提供一种尊贵的购物体验。
- 创造焦点区域：在众多色彩中，紫色的高对比度使其成为制造视觉焦点的理想选择。设计师可以通过紫色的点缀，引导顾客的视线关注到特定的展品或信息点上，从而提升展品

的吸引力。

- 情绪调节与氛围营造：紫色的深浅变化能够影响空间的氛围。深紫色给人以沉稳、优雅的感觉，适合用于营造静谧的展示环境；而浅紫色则显得柔和、温馨，适合用于营造轻松愉悦的购物氛围，如图 4-57 所示。

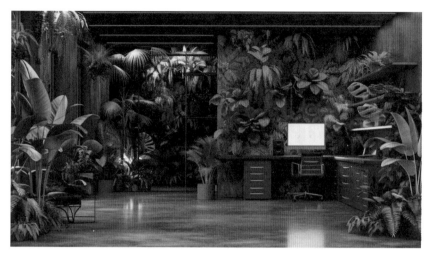

图 4-57　紫色在展示陈列设计中的策略性应用

3. 紫色与其他色彩的搭配技巧

在展示陈列设计中，单一的颜色往往不足以表达复杂的情感和概念。紫色与其他颜色搭配可以产生不同的视觉效果。例如，紫色与黄色搭配可以创造出醒目的对比，吸引顾客的注意力；紫色与灰色结合则可以营造出现代感和科技感，适合用于展示技术产品，如图 4-58 所示。

图 4-58　紫色与其他色彩的搭配技巧

第5章
展示陈列设计技巧

5.1　超市展品展示陈列技巧

超市展品陈列的展示设计至关重要。良好的展品陈列不仅能提升顾客的购物体验，还能创造销售机会。鉴于超市内展品众多，难以确保每件展品都能得到有效的展示，因此，通常会侧重于满足消费者的需求的促销策略来吸引顾客。展示设计的目的在于让展品恰到好处地出现在顾客的视野中，因为只有当展品被看到时，才有机会促成销售。要实现有效的展示设计，需要从动线规划、打造视觉焦点和创造从众效应这3个方面进行考虑。然而，需要注意的是，展示设计的作用是促进销售机会的产生，而并不直接等同于实现销售本身，如图5-1所示。

图 5-1　超市展品展示

▶ 5.1.1　引导：动线规划决定展示效果

超市设有出入口、不同品类区域的划分、营业和加工场所、库存周转区、收银客户服务区等。顾客行走的路径被称作动线，动线设计的核心在于确保展品尽可能多地进入顾客的视线。

例如，在入口处放置购物车是一项基本服务功能；由于生鲜展品容易变质，通常被安排在

接近收银区的位置；主通道上常摆放着量贩促销展品，通道两侧的端架上全是特价展品，如图 5-2 所示。

图 5-2　入口处放置购物车

　　当顾客沿着精心设计的动线行走时，展品展示的机会自然增多。以宜家家居为例，顾客进店后几乎都会走完整个流程，几乎所有展品都会呈现在他们眼前。再加上宜家的展品陈列运用了灯光和色彩搭配，这些因素往往会激发顾客的购买欲望。虽然在某些时候这种动线设计可能会给顾客带来不便，甚至降低一定的体验感，但效果却是显著的。

　　超市的动线设计并不复杂，但由于展品种类（SKU）繁多，一般会在动线上安排档期促销、清仓展品或是自有品牌展品，以及高利润展品。对于某些每日必需品，其陈列位置的要求相对较低，有时甚至会置于较偏僻的地方。

　　例如，乳品区的顾客可能会脱离主要的动线去寻找他们想要的展品。随着新零售和提升体验的需求，超市动线不再局限于横平竖直的设计，现代超市更注重在动线上创造情境式陈列，以增强展示效果，如图 5-3 所示。

图 5-3　超市动线不再局限于横平竖直的设计

▶ 5.1.2　聚焦：围绕立体的视线所及

　　合理的动线设计能引导顾客流动，但要促成购买，展品还需展示在顾客易于观察到的位置。鉴于超市内展品种类繁多，有的摆放在货架上，有的陈列于地摊，高度也各不相同，如何

确保它们能够被顾客注意到呢？黄金分割线的原理表明，展品摆放在约 1.2 米的高度时，处于人们视线最舒适的范围。

为了避免顾客仅平行扫视，超市的展品展示还应该考虑垂直排列，以便顾客能够注意到更多产品。实际上，基本的展品陈列虽然可以让顾客的注意力集中，但其效果是有限的。因此，超市展品展示设计需要更加多样化。如前所述，情境式陈列包括色彩搭配、异型展示、关联组合等方式，这些都是为了吸引顾客的注意力，如图 5-4 所示。

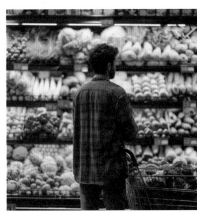

图 5-4　超市展品展示设计

视觉聚焦是展示设计的关键所在。基本的展品陈列可能不如视频或动画那样吸引人，因此，在展示设计中加入媒体播放设备是一个不错的选择，利用促销广播同样可以起到引流的效果。将地摊与端架结合的陈列方式不仅占据了动线的优势位置，同时也传递了量贩折扣的印象。

例如，散装糖果等展品，可以通过道具辅助，创造出颜色渐变的瀑布效果，自上而下吸引目光。只要能让顾客的视线聚焦在展品上，立体式的展品展示就是有效的，如图 5-5 所示。

图 5-5　散装糖果创造出颜色渐变的瀑布效果

▶▶ 5.1.3　围观：塑造群聚的从众效应

在以往的超市促销季，天未亮，长队已然蜿蜒——老年朋友怀着对实惠蔬菜的期待，以及领取折扣券、参与免费抽奖和获取赠品的喜悦。人群越聚越多，围观的心理便自然催生了一股

从众的动力——人多之处，必有好戏。例如，那新出炉的包子围绕的人潮，似乎在默默传递着一种信号：这里的美味，值得一试，如图 5-6 所示。

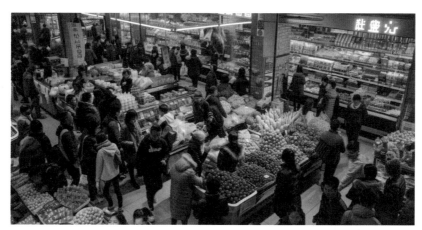

图 5-6　塑造群聚的从众效应

在超市的面包区，品尝活动和店长的推荐标牌总是巧妙地引导着顾客的目光，而在盒马生鲜超市，自有品牌的展品也总能得到恰当的展示。这些高品质的展品往往被策略性地陈列在一起，销售排行榜更是增添了它们的魅力。所有这些手段，都是为了营造一种吸引眼球的效应，一旦最初的围观者聚集，后续的人流便源源不断。

从众效应，实际上是一种深植于消费心理的现象，它的影响力往往超越了展品本身的价值。然而，展品展示的魔力确实不容小觑。试想，超市中那些现场制作的西域美食，如果请来一位新疆大厨进行现场烹饪演示，那么其吸引力定然非凡。或者，设计一些蕴含文化元素的活动，这样的群体围观不仅促进了交流，也是极具效果的展示设计，如图 5-7 所示。

图 5-7　超市展示设计

超市，无论规模大小，均拥有其既定的动线。精心设计的动线能够增加展品的展示机会。然而，在规划动线时，应尽量避免给顾客造成不便。例如，曾经有商场的电梯需绕行一周才能上下，也有超市的入口布局使人一入即难寻回路，这些都是强制性动线导致消费体验受损的例子，这样的设计理念已不再符合现代零售的发展趋向。

视觉聚焦是展示设计的精髓。无论是流畅的动线，还是心理层面的从众效应，最终都旨在实现视觉上的聚焦。聚焦策略不仅需要遵循陈列的标准化，也需借助多样化的陈列手法来设计。若将视角转向其他领域，如阅读文章，我们自然会关注文章的前端部分；浏览今日头条官网时，视线也会不自觉地被左上角的内容所吸引。

超市展品陈列的展示设计，尽管只针对部分展品，只要围绕视觉聚焦和人群聚集的原则进行，那么效果自然不会令人失望。至于动线设计，虽大多数为事先设定且不易更改，具有一定的固定性，但在展示设计中只能起到辅助的作用。这只是在进行展示设计时必须考虑的一个方面，主要的策略还是要集中在如何利用视线聚焦和从众效应来吸引顾客的注意，如图 5-8 所示。

图 5-8　超市展品陈列的展示设计

5.2　珠宝店展示陈列技巧

珠宝首饰本身特质所折射出的真、善、美，透过精心设计的橱窗陈列，得以映照出更加璀璨的高贵与美丽。这样的展示不仅吸引目光，更能触动心灵，堪比一种精致的艺术形式。珠宝陈列，作为一种视觉营销的策略，依托于多样化的展示空间，巧妙运用各式道具、艺术品与装饰品。在确立产品风格的基础上，设计师融合了文化、艺术审美、品位、时尚潮流与个性等多维元素，通过精湛的展示技艺，全面展现产品的功能性、独特性、风格，甚至是销售活动的核心主题。

一次完美的珠宝陈列，不仅为顾客提供了一场舒适的视觉盛宴，更能够点燃他们的购买激情，悄然间树立起品牌形象，增强了品牌的影响力，并有效传达了品牌独有的文化内涵，如图5-9所示。

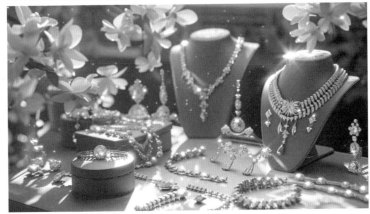

图 5-9　珠宝店展示陈列

珠宝陈列艺术不仅涵盖基本的陈列要素，如便于选择、提升新鲜感、增值效应和吸引眼球等，还从整体展示的角度出发，融合了更为深层的功能性元素。这些包括主题的设定、焦点的突出、平衡的把控、比例的调整、构图的布局、色彩的搭配、空间的规划、共识与习惯的运用、重复效应的利用、容量的策划、序列化安排、人体工程学的考量等多重原则，它们在陈列的基础操作过程中被综合运用。

运用这些原则，商家能够从宏观的视角出发，对系列化产品进行有序安排，确保特色展品占据最引人注目的位置，并恰当地组合不同种类的产品。整体展示的形式虽然精练，但内涵丰富，其唯一的目的便是加速潜在销售的实现。

▶ 5.2.1　珠宝店展示陈列的主题

专卖店的陈列效果能够深刻传达一个品牌的文化精髓，即品牌独有风格、产品定位、市场方向等关键要素。陈列主题应灵活变换，与节日氛围和促销活动同步。随着节日的更迭，整个专卖店的展示效果应清晰地向顾客传递节日主打产品和主推品类的信息；在各种促销活动中，顾客应能一目了然地掌握本次活动的具体内容。

珠宝店铺的陈列艺术追求持续的刷新与变革，这要求店铺进行规范的管理。作为店铺的负

责人，店长应当从以下两个关键点着手，对店铺陈列进行日常管理：一是定期推出新产品，确保新品及时上架并更换新款产品的灯箱形象；二是每月重新构思常规展品的展示布局，根据产品风格进行再陈列，以注入源源不断的新鲜活力，如图 5-10 所示。

图 5-10　珠宝店展示陈列的主题

▶▶ 5.2.2　珠宝店展示陈列的色彩

一个有序的色彩主题能够赋予整个专场一种鲜明且井然有序的视觉体验，以及强烈的视觉冲击力。在陈列设计中，巧妙地利用色彩统一来设定焦点或创造产品展示的平衡效果，可以引发视觉的节奏、和谐及层次分明的感觉，并迅速突出目标展品。因此，掌握色彩构成的基本知识和理解珠宝与陈列道具之间的色彩搭配原则显得至关重要，如图 5-11 所示。

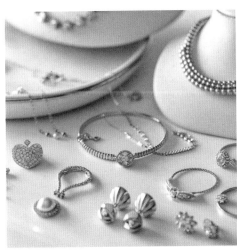

图 5-11　珠宝店展示陈列的色彩

1. 珠宝与背景的色彩和谐

珠宝本身的颜色就是最好的指导。展示时，背景色应与珠宝的主色调形成和谐对比。例如，黄金珠宝可以使用深蓝色或黑色作为背景，以衬托其华丽光泽；银饰更适合使用浅灰色或白色背景，以突出其清新雅致。通过色彩的对比，可以使珠宝更加耀眼夺目，如图 5-12 所示。

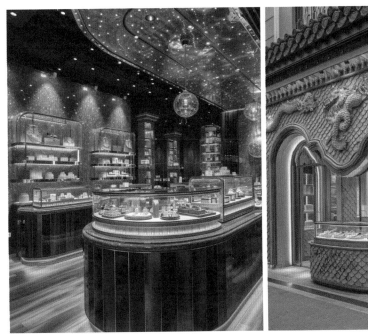
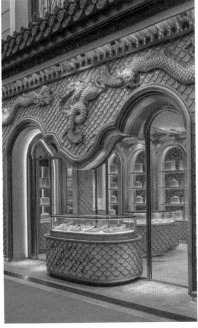

图 5-12　珠宝与背景的色彩和谐

2. 季节性色彩的运用

珠宝店的展示陈列也可以顺应季节变换色彩。春天可以使用明亮的绿色或粉色，营造生机勃勃的氛围；夏天适合使用清爽的蓝色或白色，带来清凉的感受；秋天可以选择温暖的橙色或棕色，传递收获的喜悦；冬天则适宜使用白色、红色或金色，增添节日的温馨与奢华，如图 5-13 所示。

图 5-13 季节性色彩的运用

3. 情感色彩的渲染

不同的色彩能够激发人的不同情感反应。例如，红色常与热情、爱情联系在一起，适合用于情人节或求婚戒指的展示；蓝色给人以宁静、信任之感，适合用于展示稳重的商务款式；绿色则让人联想到新生与和平，适合用于展示含有翡翠或祖母绿的珠宝，如图 5-14 所示。

图 5-14 情感色彩的渲染

4. 灯光与色彩的结合

合适的灯光能够增强珠宝的光泽感和立体感。暖色调的灯光适合黄金和琥珀等温暖色彩的珠宝，冷色调的灯光则更适合白金和钻石等冷色系的珠宝。灯光与色彩的完美结合，可以让珠宝在不同的角度展现不同的风采，如图 5-15 所示。

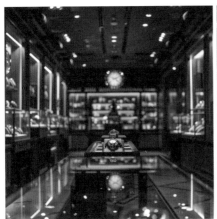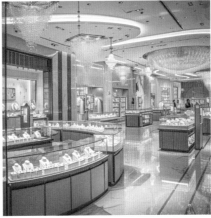

图 5-15　灯光与色彩的结合

5. 创意色彩的点缀

除了传统的颜色搭配，珠宝店还可以尝试一些创意色彩的点缀。例如，使用撞色来吸引年轻消费者的注意，或者在某些特殊节日使用特定的色彩组合，如圣诞节的红绿搭配，可以吸引顾客的目光，增加节日氛围，如图 5-16 所示。

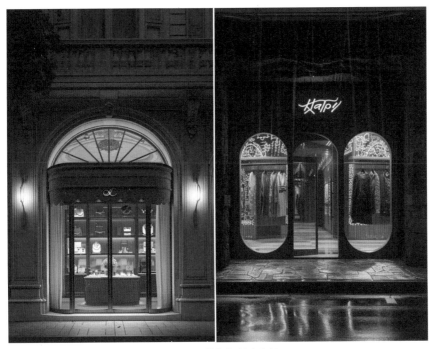

图 5-16　创意色彩的点缀

▶ 5.2.3　珠宝店展示陈列的平衡

符合人们的心理偏好，陈列设计能够创造出视觉上的和谐与舒展、稳定有序及简洁清晰的感受。通过采用平衡原则，可以系统地布置产品，确保传递出一致性的视觉效果。这一平衡原则不仅贯穿于整个墙面布局，也体现在每个单独的展示个体上，以确保组合陈列时产品系列之

间的关联性得到重视。因此，对于珠宝陈列的多种方法有所了解是有必要的。常见的陈列方法如下：

- 左右对称构成法，营造均衡和谐之感。
- 节奏构成法与调和构成法，为视觉带来动态与协调。
- 左右非对称陈列与三角陈列法，赋予展示更多的动感与视觉焦点，如图 5-17 所示。

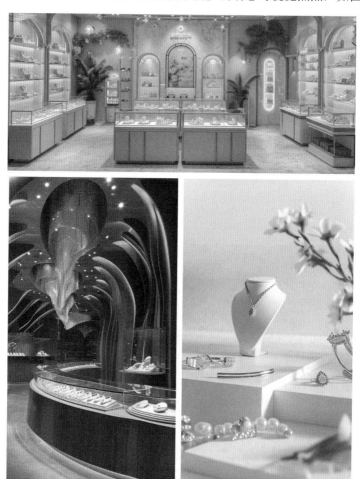

图 5-17　珠宝店展示陈列的平衡

▶▶ 5.2.4　珠宝店展示陈列的惯例和共识

依据人体工程学的原理，空间布局、照明设计、客流引导、尺寸比例等要素应被合理运用于陈列之中。店铺中央的导柜间距离应不小于 120cm，以保证顾客进店后能够顺畅且方便地走动，并有机会接触尽可能多的产品。同时，店内的照明需充足而无暗角，避免刺眼的强光，尽量按照消费者的购物习惯进行展品摆放，这能有效缩短顾客与产品之间的距离，激发他们的购买欲望。

在此基础上，对于珠宝柜台的管理也同样重要。导购员在负责柜台布置和陈列时，必须掌握柜台的特性，深入了解其在展示中的作用。这样，在进行珠宝首饰的陈列工作时，才能更有

效地实现最佳展示效果，如图 5-18 所示。

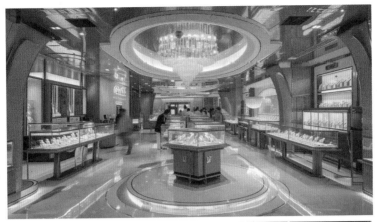

图 5-18 珠宝店展示陈列的惯例

店铺陈列应细致考量以下几个关键问题：

- 是否有条理地归纳了产品类别，且将彼此有关联性的珠宝首饰进行了有机连接的展示？
- 是否根据材质和设计款式，以清晰可辨的方式对珠宝进行了排列布置？
- 在采取大量展示的情况下，是否避免了杂乱无章的陈列方式？
- 是否避免了在顾客手难以触及的地方堆放过多展品？

5.2.5 珠宝店展示陈列方案

展品的展示具有双重特性：一是供人们欣赏和浏览；二是激发人们的购买欲望。

这种分类方式是基于顾客的心理活动过程而设计的，可以概括为以下 8 个阶段：注意、兴趣、联想、欲望、比较、信任、决策和满足。

在当前的展示方法中，主要采用对称法、对比法和节奏法。

对称法是将珠宝首饰按照对称原则进行展示，可以进一步细分为轴对称法和中心对称法。

轴对称法是以柜台台面的中线为对称轴，两侧的珠宝首饰一一对应，常见的图案包括矩形、梯形，以及各种组合型。

中心对称法则是珠宝首饰围绕某个中心点进行对称排列，常见的图形包括圆形和放射形，如图 5-19 所示。

图 5-19　珠宝店展示陈列方案

5.3　服装店展示陈列技巧

一个精心策划的服装店展示陈列是吸引顾客、提升销售和塑造品牌形象的关键。一个优秀的展示不仅能够突出展品的特点，还能激发顾客的购买欲望，创造一种独特的购物体验。下面介绍一些创意且实用的服装店展示陈列技巧。

▶▶ 5.3.1　服装陈列的三大法则

1. 明亮度

店内的基础照明必须保持适宜的明亮度，确保顾客在挑选和参观过程中能清晰看到展品。通过恰当的照明，展品的独特性也可以得到突出展示，如图 5-20 所示。

图 5-20　店内的基础照明

2. 陈列高度

（1）黄金带（80～120cm）是最容易看到和接触的区域，应放置主力展品、重点推广的展品及季节性展品。

（2）黄金带以上（120～180cm）及黄金带以下（60～80cm）的区域，相对于黄金带来说，较容易看见和接触，适合摆放次级主力展品和一般展品。

（3）气氛空间（210cm 以上）适合放置样品或利用色彩进行展示，如图 5-21 所示。

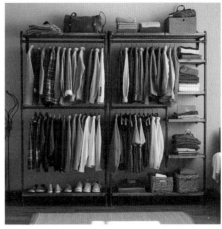

图 5-21　陈列高度设计

3. 展品种类的概念

根据展品的形状、颜色、价格等特点，适合顾客选购和参观的陈列方式也会有所不同。通常情况下，可以遵循以下原则：

（1）体积小的展品放在前面，体积大的展品放在后面。

（2）价格较低的展品放在前面，价格较高的展品放在后面。

（3）颜色较深的展品放在前面，颜色较浅的展品放在后面。

（4）季节性展品和流行品放在前面，一般展品放在后面，如图 5-22 所示。

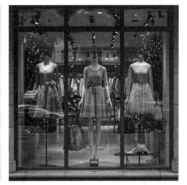

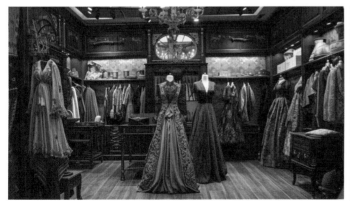

图 5-22　根据展品的形状、颜色和价格摆放

5.3.2 服装陈列的色彩搭配

1. 同色系原则

同色系原则是指在展品陈列时，采用同一色系或相近色系的展品进行组合展示，以此来营造和谐统一的视觉效果。具体细节如下：

（1）保持每个陈列区域拥有一致的主色调。

（2）即使是款式不同的衣服，也应根据颜色搭配来进行陈列，以减少视觉上的冲突和不协调感。

遵循同色系原则可以使顾客在购物时感受到舒适和连贯性，同时也能突出展品的美感，增强展品的吸引力，如图 5-23 所示。

图 5-23　使用同色系

2. 撞色系原则

撞色系原则是指在展品陈列时，故意使用对比鲜明的颜色进行搭配，以突出展品的视觉冲击力和艺术效果。具体细节如下：

（1）当某些颜色的衣服数量较多，难以按照同色系原则陈列时，可以采用撞色系原则。

（2）撞色通常指的是颜色之间形成强烈的对比，例如，互补色（色环上相对的颜色）或者色环上相差 120°～180°的配色。

（3）通过撞色系的陈列方式，可以将"另类服装"凸显出来，吸引顾客的注意力，增加展品的吸引力。

撞色系的陈列方法适用于需要强调个性和时尚感的展品展示，能够为顾客带来一种新鲜和活力的购物体验，如图 5-24 所示。

图 5-24　使用撞色系

3. 调和原则

调和原则是指在展品陈列时，结合使用鲜艳的彩色和中性色或大地色，以达到既有视觉对比又不失和谐的效果。这种原则是一种相对保守且安全的陈列方法。具体细节如下：

（1）当面对彩色展品时，可以将其与中性色（如黑、白、灰）或大地色（如棕色、米色等自然色调）进行搭配陈列。

（2）这种调和陈列既能突出彩色展品的鲜明特点，又能借助中性色或大地色的沉稳来平衡整体视觉效果。

（3）当想要尝试撞色陈列但又不确定如何配色时，采用调和原则是一个明智的选择。

通过调和原则，可以在确保视觉舒适性的同时，增加展品陈列的吸引力，适合追求稳定陈列效果的零售环境，如图 5-25 所示。

图 5-25　使用调和色

4. 主色调的运用

主色调是指在展品陈列设计中，通过使用同色系原则来确立一个陈列面或展品组合的基调颜色，以此创造出统一和谐的视觉效果。具体细节如下：

（1）在一个特定的陈列区域内，选择一个主色调作为基础，这个颜色将贯穿整个展示空间，连接各个展品，形成连贯的视觉体验。

（2）这种主色调的选择可以增强整体陈列的协调性，使顾客在视觉上感受到一致性和流畅性。

（3）主色调的应用范围广泛，包括但不限于橱窗展示、人体模特展示、侧挂与叠装服饰、

图 5-26　主色调的运用

配饰展示、流水台展示、大型的陈列面等。

　　通过运用主色调，商家能够更好地引导顾客的注意力，突出展品的美感，同时提升品牌形象的专业度和视觉冲击力，如图 5-26 所示。

　　5. 隔离色的运用

　　在展品陈列的色彩搭配中，采用两种主配色并辅以一种分离色的策略，可以达到色彩调和与视觉平衡的效果。具体细节如下：

　　（1）选择两种颜色作为主要的配色，它们可以是相近色调的搭配，也可以是有一定对比的组合。

　　（2）插入一种分离色，这种颜色不同于主配色，其作用是为了打破可能的单调感，增加视觉兴趣点，同时保持整体的和谐。

　　（3）分离色通常用于三组陈列空间，如整组模特服装的展示或者侧挂服饰的区分。此外，分离色也可以用于上下层隔离、斜线交叉等陈列技巧中，以突出特定展品或创造动感。

　　恰当地使用分离色，可以增强陈列的层次感和动态效果，同时，引导顾客的视线流动，提升展品的吸引力，如图 5-27 所示。

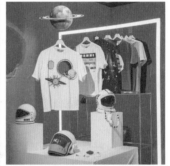

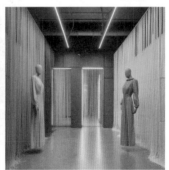

图 5-27　隔离色的运用

6. 渐变色的运用

渐变色是指在展品陈列中采用色调按一定的顺序逐渐变化的方法，以创造出自然过渡和层次分明的视觉效果。具体细节如下：

（1）渐变色可以通过彩虹渐变（按照光谱顺序排列颜色）、冷暖色渐变（从冷色调到暖色调或反之）、无彩色到有彩色渐变（从黑、白、灰等无彩色过渡到鲜艳的颜色）等方式实现。

（2）这种色彩排列方法能够引导顾客的视线，创造动态感和视觉流动性，增加展示面的节奏和动感。

（3）渐变色的应用范围广泛，特别适用于橱窗展示、侧挂展示（根据展品的色彩结构来决定），以及货柜展示中重点推广产品（IP 产品）的色彩渐变设计。

通过恰当地运用渐变色，商家可以增强展品的视觉吸引力，为顾客提供连贯且富有变化的购物体验，同时突出展示展品的多样性和丰富性，如图 5-28 所示。

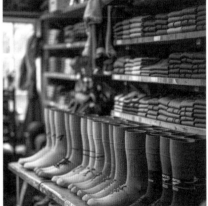

图 5-28　渐变色的运用

7. 重复色的运用

在展品陈列中，运用两种或多种色彩进行重复，并按照一定的秩序排列，可以增加整体的协调感和视觉节奏。具体细节如下：

（1）选取至少两种颜色，这些颜色可以是同一色系的不同深浅，也可以是不同色系的搭配。

（2）将这些颜色以重复的模式按照一定的顺序排列，如交替重复、分组重复等，以创造出

节奏感和协调性。

（3）这种色彩排列方法适用于 4 组陈列空间，包括橱窗展示、人体模特服装展示等场合。

通过精心设计的重复色彩搭配和有序排列，可以提升展品的视觉吸引力，同时，保持整体的和谐与统一，吸引顾客的注意力，增强展品的销售潜力，如图 5-29 所示。

图 5-29　重复色的运用

5.4　家居店展示陈列技巧

精致而富有艺术感的店面展示，不仅为消费者选购家居饰品提供了便利，更点燃了他们的购买热情。此外，这样的陈列也有助于提升店铺的整体形象，并显著增加销售业绩。数据显示，妥善应用展品布局与展示技巧，销售额有望提升逾 25%。下面深入解析家居用品陈列的技巧。

▶▶ 5.4.1　根据店面面积进行陈列设计

鉴于不同家居店各自独特的产品风格与经营定位，陈列策略自然也需因地制宜。对于宽敞

的店面，可以巧妙地按照功能、品牌或风格进行有序的区域划分；规模较小的店铺，可依据推荐展品或畅销品等进行区域划分。无论是大型还是小型店铺，分区陈列的核心原则都是为顾客打造一条便捷的购物流线，旨在减少他们的购物时间及体力消耗。因此，将热销的家居饰品置于显眼的位置，不仅能够吸引顾客眼球，还能促进高价值、高利润的展品及滞销产品的销售。此外，设置一个特价促销区域也是聚集人气、提升销量的有效手段，如图 5-30 所示。

图 5-30　根据店面面积进行陈列设计

▶ 5.4.2　同类别展品的陈列设计

通过集结用途相同或相似的展品，不仅能够增强展示的视觉冲击力，体现"量感陈列"的原则，同时，也便于营造一个主题鲜明的购物环境，使顾客能够轻松地辨识并选择他们所需的家居饰品。在细节处理上，恰当地突出特价展品同样至关重要，一方面，可以有效激发顾客的购买欲望；另一方面，在不同系列家居装饰品之间创造平滑而自然的视觉过渡，这种巧妙的布局不仅为顾客提供了愉悦的视觉体验，还在无声中传递着对消费者心理的深刻把握与影响，如图 5-31 所示。

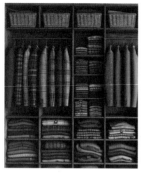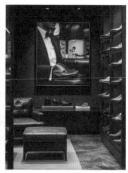

图 5-31　同类别展品的陈列设计

▶ 5.4.3　家居店的色彩搭配

在购物的心理游戏中，冲动型消费占据了一席之地，而诱发这一行为的动因多元而复杂，除了价格优惠、品种多样性和产品丰富度，色彩的巧妙运用也不可小觑。因此，在家居饰品的展示中，必须精心策划色彩搭配，巧妙地将冷暖色调融合，以营造出令人驻足的视觉盛宴。这种色彩的和谐与对比不仅能够吸引顾客的目光，还能在无声之中提升他们的购买欲望，让购物体验在情感上得到升华。通过这样的策略，商家能够有效引导顾客的冲动型消费，从而促进销售业绩的提升，如图 5-32 所示。

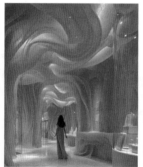

图 5-32　家居店的色彩搭配

▶ 5.4.4　利用顾客购物习惯

顾客踏入家居店的门槛，他们的目光往往会不自觉地先游移到左侧，随后逐渐横扫至右侧，这种从左至右的审视顺序，深植于人们的观看习惯之中。

鉴于此，店面左侧的陈列应充分施展魅力，以各种吸引眼球的家居饰品俘获顾客的驻足与兴趣。在人们的潜意识中，右侧往往与安全和可靠联系在一起。利用这一消费心理，店家可巧妙地将一些主打产品布置在右侧，借助顾客的自然购物倾向来加速展品的流通，从而在无形中提升销售效率，如图 5-33 所示。

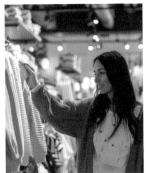

图 5-33　顾客购物习惯

5.4.5　符合人体工程学

即使陈列再美观、再具有吸引力，如果顾客拿取展品时感到不便，或者在比较后放回展品变得困难，那么这些精心设计的展示也无法有效促进销售。

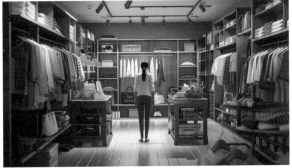

以一个高度为 165cm 的货架为例，黄金陈列区域通常位于 85 ～ 120cm 的高度范围，这个区间是顾客视线最易触及、手臂最方便拿取的位置，因此被视为最理想的陈列位置。在这一区域，展品不仅能够吸引顾客的目光，还便于他们进行展品的拿取和检视，极大地提升了展品的可及性和购买率，如图 5-34 所示。

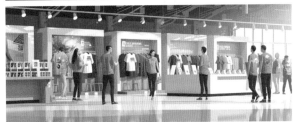

5.4.6　家居用品的摆放位置

有些顾客偏好一致性和熟悉感，固定的展品位置可以让他们减少寻找心仪家居饰品的时间。然而，如果展品长时间保持在同一位置，可能会给顾客留下单调乏味的印象。

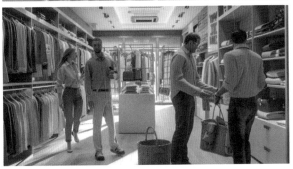

为了平衡这一点，定期对家居饰品的位置进行微调，既能为回头客提供新鲜感，又能避免店面显得过于陈旧。这种变化尤其在引入新产品或促销活动时

图 5-34　黄金陈列区域

显得格外重要，适时的调整不仅能够刷新顾客的购物体验，延长他们在店内的停留时间，还能增加他们购买的可能性。

在摆放家居饰品时，可以适当展示几件被拿出的饰品，这种小策略能够向消费者暗示这些展品正在热销中，从而巧妙地激发顾客的购买欲望，促进销售，如图 5-35 所示。

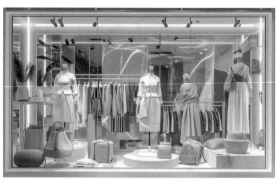

图 5-35　家居用品的摆放

▶ 5.4.7　家居店的灯光设计

家居店在营造购物氛围时，需要巧妙地运用射灯来打造温馨而吸引人的居家环境，同时通过灯光让饰品显得更加璀璨夺目。

首先，将饰品放置在光线充足、视觉吸引力强的位置，这样不仅便于顾客发现和挑选，还能确保饰品的展示效果最佳。其次，射灯的使用应聚焦于增强饰品的吸引力，避免将灯光投射到地板或其他无关紧要的区域。在这样的环境下，当顾客置身于柔和且明亮的灯光之中时，他们往往会情不自禁地被其中的一两件饰品所吸引，如图 5-36 所示。

图 5-36　家居店的灯光设计

家居陈列的艺术在于从顾客的视角出发，综合考虑美观性、创新性和品位，精心设计整个店面的氛围。产品陈列应着重突出独特性与通透性的和谐结合，使得店内的每件展品都能在顾客进店的第一时间捕捉他们的视线，给顾客留下深刻印象。

5.5　博物馆展示陈列技巧

博物馆的陈列设计是一种复合型的信息传播手段，它融合了多种学科的理论与实践，旨在通过有策略的空间布局、展墙设计、展品编排、重点展项处理等方法，实现对观众视觉和感官体验的引导，以及知识和信息的传递。

在博物馆陈列设计过程中，几个关键步骤和考虑因素如下。

- 确定主题和目标：明确展览的核心主题和旨在传达的信息，以及预期达到的教育和文化传播目标。
- 受众分析：了解目标观众的特征，包括年龄、教育背景、兴趣点等，以设计符合其期待和理解能力的展览内容。
- 故事线构建：根据博物馆的收藏和研究，构建一个引人入胜且富有教育意义的故事线。
- 空间规划：高效利用博物馆的空间，确保参观流线的合理性，让观众能顺畅地移动并接触到各个展项。
- 展墙和展示装置设计：设计与主题相协调的展墙和展示装置，同时考虑到展品的安全性和呈现效果。
- 展品编排：合理安排展品的顺序和布局，使其能够讲述连贯的故事，突出重点展品，便于观众理解。
- 交互体验和技术应用：运用多媒体和互动技术增强展览的吸引力和教育功能，提升观众参与感。
- 灯光和环境控制：通过灯光设计和恒温、恒湿等环境控制，保护展品的同时营造适宜的观赏环境。
- 导向和解说信息设计：提供清晰的导向系统和易懂的解说信息，帮助观众更好地理解展览内容。
- 评估和反馈：开展后续评估，收集观众反馈，以便不断改进展览设计。

在整个设计过程中，传播学原理帮助设计师理解如何有效地向公众传达信息；艺术学提供了审美指导和创意灵感；社会学则让设计师能够从社会文化的角度审视博物馆的角色和影响。通过这些学科的综合运用，博物馆陈列设计能够更好地服务于公众教育和文化交流，如图 5-37所示。

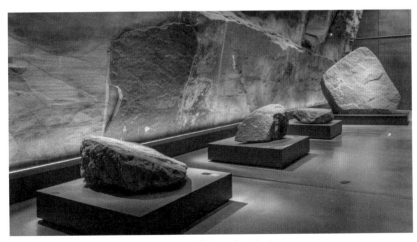

图 5-37　博物馆展示陈列

▶ 5.5.1　博物馆展示陈列的基本要素

展示陈列的基本要素在博物馆中扮演着关键角色，通过这些要素，博物馆能够向观众传达历史、文化、科学等各类知识，提供教育和审美体验。根据形状和信息传播特点，展示陈列的基本要素可以分为如下两大类。

1. 实物藏品（静态展示资料）

实物藏品是博物馆的核心，它们以静态的形式存在，并且通常具有不可替代的历史、艺术或科学价值。

实物展品包括各种文物、考古发掘物、艺术作品、自然标本、历史文献、科技器物、服饰、日用品等。

这些物品通过原始的形态、质地、色泽等属性直接传递信息给观众，因此，它们的真实性和保存状态至关重要。

实物展项常配合解说牌、情境再现、互动体验等手段来增强其信息传递能力，如图5-38所示。

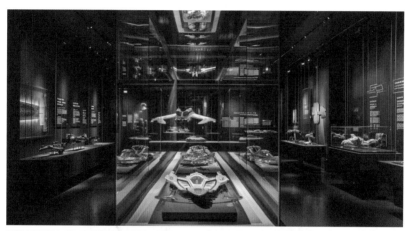
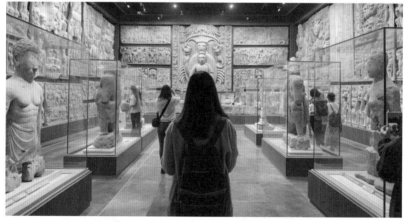

图5-38　博物馆展示陈列

2. 音频和录像资料（动态展示资料）

音频和录像资料包含记录人类活动和自然现象的声音、音乐、对话、影像等，通过视觉和听觉的结合为观众提供了更为生动的展示效果。

音频和视频资料能够展现无法通过实物呈现的场景、过程和故事，如历史事件的重现、自然景观的变迁、人物访谈或口述历史等。

音频和视频资料通常需要借助多媒体技术进行展示，如屏幕播放、立体声效、3D投影、虚拟现实（VR）、增强现实（AR）等。

动态展示可以更有效地吸引观众的注意力，提供沉浸式的体验，让观众有身临其境之感。

综合这两类基本要素，博物馆可以提供一个多维度、互动性强的学习和感受环境，使观众能够更全面地了解展出内容，并在情感上产生共鸣。成功的展示陈列不仅要求展品本身具有高度的教育价值和吸引力，还要求展览设计者充分考虑如何利用现代科技和传统展示手法相结合，以最有效、最吸引人的方式呈现这些基本要素，如图 5-39 所示。

图 5-39　动态展示资料

5.5.2　博物馆展示陈列的载体

1. 展墙陈列

展墙陈列方法是博物馆展示设计中的一种经典且功能多样的方法。展墙陈列不仅用于展示实物和图形信息，还对空间进行区隔和定义，同时引导观众的流向。以下是展墙陈列方法的几个关键要素。

- 壁龛展示：在展墙上设计壁龛可以有效地突出文物、标本或复制品等实物展品。这种设计既保护了展品，又便于观众细致观察。
- 展板悬挂：图片、照片、图表、地图等信息可以通过轻质展板形式悬挂在展墙上。这种方法方便更换和维护，同时也适应不同主题和展览的需要。
- 影像嵌入：利用 LED 显示器、灯箱等现代显示设备，将影像资料嵌入展墙，为观众提供动态或静态的视觉体验。
- 直接粘贴或打印：标题文字、文本内容、装饰性线条都可以直接粘贴或者通过现代化的打印技术直接印制在展墙上，这样既美观又节省空间。

- 丝网印刷：图解资料、背景图片、底纹图案等可以通过丝网印刷的方式先印制在专业材质上，再贴附于展墙上，以此营造所需的氛围和视觉效果。

这些展墙的设计和应用实例表明，展墙陈列方法能够灵活地结合各种展示材料和技术，达到多样化的展示效果。例如，西安市青少年教育基地采用图片悬挂的展墙设计来直观地传递安全知识；大英博物馆大量运用了图解资料丝网印刷的展墙设计来讲述复杂的历史和文化故事，如图 5-40 所示。

图 5-40　展墙陈列

2. 展架陈列

展架陈列方式与展墙陈列共享一些特性，但它们各自也有独特的特点和优势。展架通常指的是独立的、可移动的展示单元，其设计可以根据展品的尺寸、形状和展示需求进行定制。以下是展架陈列方式的一些关键特征。

- 布置灵活：由于展架是独立于墙面的，所以，可以在展厅内根据展览设计和空间规划的需要自由摆放和重新布置。
- 节省空间：展架不占用墙面空间，可以在不影响展厅原有结构的前提下增加展示面积，尤其适用于空间有限的展览环境。
- 方便更换展品：展架上的展品更容易进行替换和更新，使得展览内容可以快速适应新的展览主题或临时展览的需求。
- 形式丰富多样：展架可以有多层架构，以及不同的形状和大小，以容纳不同类型的展品，还可以通过设计创新来引导观众关注重点展品。
- 结合背景信息：展架可以与图文信息、背景板或多媒体设备相结合，为观众提供更完整的故事线和背景知识。
- 空间分隔功能：大型展架或组合式展架可以作为空间内的屏风或隔断，划分出特定的展览区域，同时也增加了空间的视觉层次和动态感。
- 互动体验：某些展架可以设计成互动式展示台，配备触摸屏或其他互动设备，鼓励观众参与和体验。

在博物馆和其他展示场所中，展架的设计和应用需要考虑到展品的保护、观众的参观流线，以及整体的视觉效果。通过精心规划，展架可以极大地增强展览的灵活性和功能性，同时提升观众的体验，如图 5-41 所示。

图 5-41　展架陈列

3. 展柜陈列

展柜在博物馆中扮演着至关重要的角色，它们不仅用于展示文物和艺术品，还为这些珍贵的藏品提供了必要的保护。展柜的设计必须考虑安全性、保护性、视觉效果、操作便利性等。以下是展柜设计的几个关键要素。

- 形式与材质：根据展品的大小、形状和展示需求，展柜可以有不同的构造形式，如壁挂式、落地式、半高式等。展柜的材质需要根据展品的保护要求来选择，常用的有钢化玻璃、防弹玻璃、不易燃烧的板材等。
- 灯光设计：专业的灯光设计能够突出展品的特点，同时避免光照对文物造成损害。展柜内通常会安装可调光的 LED 灯或光纤照明系统。
- 温湿度控制：为了维持适宜的保存环境，部分展柜需要安装温湿度控制系统，特别是对于易受环境影响的物品，如纸张、织物等。
- 安全与监控：展柜需配备适当的安全措施，如锁具、报警系统和监控装置，以防止盗窃和破坏行为。
- 操作便捷性：展柜应易于打开和关闭，以便于展品的更换和维护工作，同时保持高度的安全性。
- 保护性能：展柜应具备良好的密封性和抗震结构，确保在恶劣环境下也能为文物提供足够的保护。
- 与展墙结合：靠墙展柜可以与展墙设计成一个整体，形成一个连续的展示面，既美观又节省空间。
- 分类与布局：展柜按照位置和功能可以分为靠墙展柜（包括半高式和落地式）、中心独立展柜、桌柜等。

在实际的博物馆展览中，不同类型的展柜通常结合使用，以适应不同展品的特性和展示

需求。例如，河南博物馆利用半高展柜来展示较小的物件，而独立展柜则用于更为珍贵或大型的展品。法国卢浮宫等国际知名博物馆大量采用落地展柜来陈列其重要的艺术品收藏，这些展柜通常具有先进的保护和安全特性，以确保文物的长期保存和观众的安全欣赏，如图 5-42 所示。

图 5-42　展柜陈列

4. 展台陈列

展台是专门设计用来承托并展示大型实物、艺术品、模型、沙盘等的陈列工具。展台不仅起到支撑作用，还能增强展品的视觉效果，帮助观众更好地欣赏和理解展品。以下是展台设计的几个关键要素。

- 形式与统一性：展台的设计应该与展品的形式相呼应，确保整体的协调性和视觉统一性。这包括展台的形状、结构和外观风格要与展品的特点相匹配。
- 色彩与材质：展台的色彩和材质选择应与展品相得益彰，避免颜色冲突或材料不协调。同时，材质需要考虑承重能力和展品保护的需要。
- 尺寸与视线：展台的高度通常根据人的平均视线高度来设定，以便观众能够舒适地观看展品。较大的展品一般使用较低的展台，以便观众能全面观察到展品；小型精致的展品则适宜放置在较高的展台上，以便细节之处也能被清晰展现。
- 安全性：由于承载的往往是较为大型或重要的展品，展台必须具备足够的稳定性和抗震能力，以保证展品的安全。
- 灯光与氛围：展台的照明设计对于突出展品特色非常关键。适当的灯光可以提高展品的立体感和吸引力，创造合适的观赏氛围。

在实际的应用中，不同博物馆会根据各自的展览特点和需求进行展台设计。例如，咸阳市博物馆针对大型群雕艺术品使用低矮且宽敞的展台，以便于观众从多个角度欣赏艺术的全貌。中国地质博物馆在展示恐龙化石标本时，采用具有自然环境模拟设计的展台，既展示了恐龙化石本身，也重现了其生存的环境，提升了教育和科普的效果。通过精心设计的展台，博物馆能够更加生动和有效地展示其珍贵的收藏品，如图 5-43 所示。

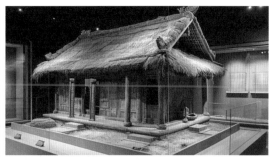

图 5-43 展台陈列

5. 场景式陈列

场景设计作为博物馆展示陈列的一种方法，通过创造具有沉浸感的环境来讲述故事，使得历史和文化得以生动地呈现给观众。以下是场景设计在不同类型的博物馆中的应用及特点。

- 自然景观场景：这种场景常见于自然历史博物馆，用于模拟自然环境，展示生物与环境的互动关系。例如，通过背景画和实体模型相结合的方式，再现史前时期的地理环境和生活在那里的动植物。
- 历史人物事件场景：这类场景设计专注于重现特定的历史时刻或突出重要人物的故事。越南胡志明市博物馆的共享大厅中的场景设计就是一个很好的例子，它通过布置与主题相关的人物雕塑、坦克大炮等元素，以及模拟野外景观的氛围，有效地传达了博物馆的主题和荣誉感。
- 艺术造型场景：艺术造型场景通常出现在文化艺术类博物馆中，它们可能包括具象或抽象的艺术创作，旨在营造一个美学氛围或强调某一艺术风格。中国国家博物馆的"幸福之路·全面小康"人物群雕就是通过艺术造型场景塑造了 50 多个人物的典型代表。

场景设计的成功依赖于多学科的合作，包括艺术家的创造力、建筑师的空间规划能力和舞台设计师对细节的把握。此外，为了保持场景的真实感和吸引力，还需要考虑后期维护和适时更新，如图 5-44 所示。

图 5-44 场景式陈列

6. 互动装置展示陈列

现代博物馆陈列设计的趋势是在强调人机互动的展示设计，以提高观众的参与性和积极性。这种设计理念与实践尤其适用于那些旨在传播科学知识、自然历史和提供儿童教育的博物馆，因为它们的目标观众往往希望获得更加互动和教育性的体验。

传统机械互动：通过电动机械的原理将展示内容陈列出来，如常见的掀板问答、机械按

钮、轴承翻转等都属于这类方式。在设计时要特别注意互动装置使用的便捷性，以及后期维护是否方便等问题。

网络人机互动：这种方式是通过将展览的资料和信息数据写入后台软件中，通过程序编辑连接相应的显示媒介展示出来，参观者可以自由地、有选择性地进行体验和获取展品信息，如图 5-45 所示。

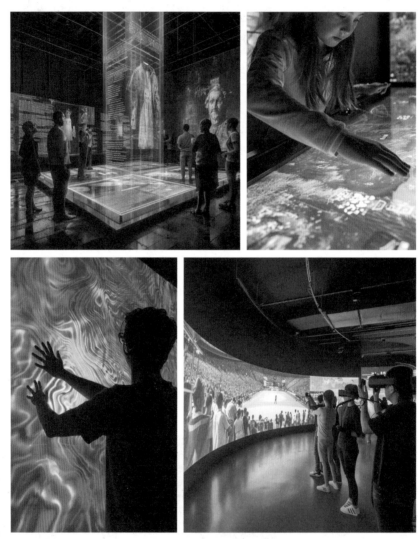

图 5-45　互动装置展示陈列

5.6　博览会展台陈列技巧

在博览会这个充满竞争的舞台上，一个成功的展台能够为企业带来无限的商机和品牌曝光。展台陈列不仅是将产品摆放得整齐有序，更是一种创意与策略的结合。展台陈列能够吸引观众的目光，传递品牌信息，甚至促成交易。下面介绍一些高效的展台陈列技巧，它们将帮助商户的展台在众多参展商中脱颖而出，如图 5-46 所示。

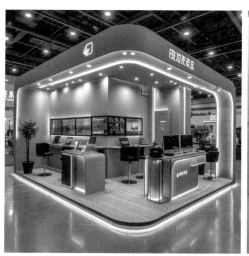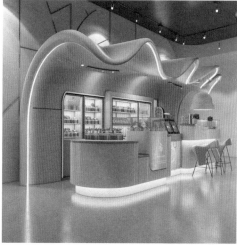

图 5-46　博览会展台陈列

▶ 5.6.1　明确目标受众

在设计展台之前，首先要明确目标受众是谁，了解他们的需求、兴趣和行为模式，确定展台的设计风格和陈列内容。例如，如果目标受众是年轻人，那么可以使用更多活力、色彩鲜艳的元素来吸引他们的注意，如图 5-47 所示。

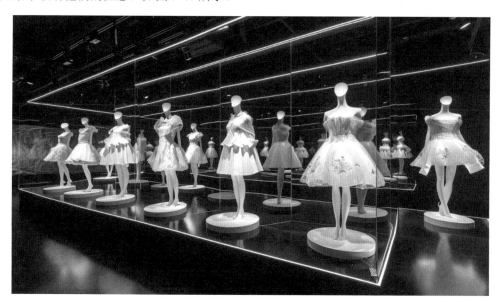

图 5-47　明确目标受众

▶ 5.6.2　突出核心产品

核心产品是展台的"明星"，应该被放置在最显眼的位置，并用适当的灯光和装饰来强调，确保观众能够轻松地看到并接触到这些产品。使用创意展示方法，如互动体验或现场演示，可以增加产品的吸引力，如图 5-48 所示。

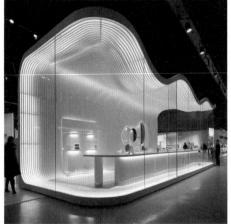

图 5-48　突出核心产品

▶ 5.6.3　利用空间层次感

合理规划展台的空间布局，创造层次感和深度感。可以通过悬挂标志、使用不同高度的展示架或设置多个焦点区域来实现。这样不仅可以引导观众的视线和行走路径，还能让展台看起来更加宽敞和吸引人，如图 5-49 所示。

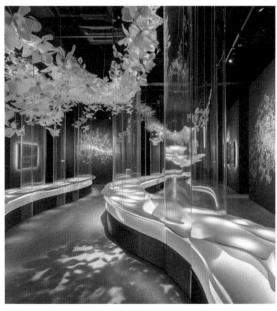

图 5-49　合理规划展台的空间布局

▶ 5.6.4　视觉统一性

保持展台设计的视觉统一性是非常重要的。使用企业的品牌色彩、标志和统一的字体风格，可以增强品牌的识别度，同时，确保所有的视觉元素都传达出一致的信息和品牌形象，如图 5-50 所示。

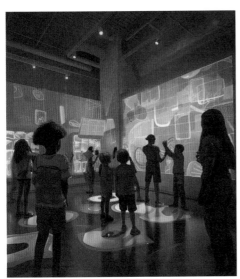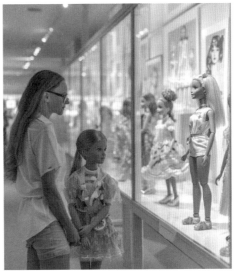

图 5-50　保持展台设计的视觉统一

▶ 5.6.5　互动与参与

　　鼓励观众参与和互动是提高展台吸引力的有效方法。可以设置互动屏幕、举办小型游戏或者提供现场咨询，让观众从被动观看变为积极参与。这种参与感可以增加观众对品牌的记忆度，如图 5-51 所示。

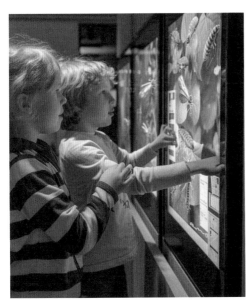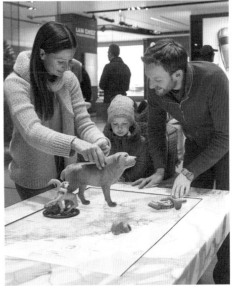

图 5-51　观众参与和互动

第6章
优秀展示陈列案例赏析

6.1 路易威登（Louis Vuitton）新品橱窗

在漫步于繁华的购物大道时，你是否曾被那些精美至极的橱窗所吸引，以至于沉醉其中，无法自拔？特别是在美国纽约第五大道上，路易威登（Louis Vuitton）的沿街橱窗展示着各种珍奇宝物，玻璃包裹的墙面如同模特不断变换的时尚舞台。这个拥有百年历史的品牌，总是能够通过时装界创意人士的大胆想象，不断带来出人意料的前卫表现。时尚大师的创新精神让人琢磨不透，却又令人赞叹不已！图 6-1 所示为路易威登的标志。

图 6-1　路易威登的标志

采用鸵鸟蛋作为展示形式，无疑带来了新颖与趣味的融合。这些装饰着眼镜、悬挂着提包，甚至扮演"和尚"角色的鸵鸟蛋并非虚构的，而是由真正的新生鸵鸟蛋壳制作而成的。设计师巧妙地应用平面设计中的"变异构成"手法，在一系列有序且形状相似的基础图形中注入了破碎的蛋壳元素。一些经过精心加工的鸵鸟蛋壳，在保持原有外形的同时，巧妙地融入了路易威登的产品，创造出独特非凡的展示效果，如图 6-2 和图 6-3 所示。

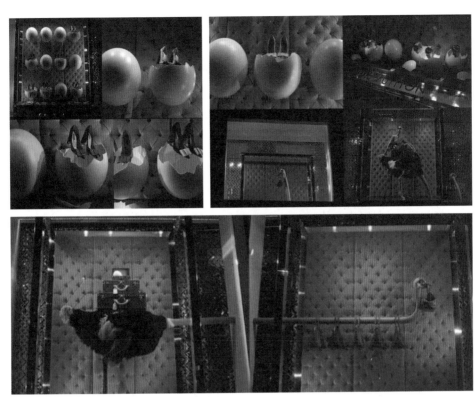

图 6-2　路易威登橱窗设计：《鸵鸟蛋破壳重生》一

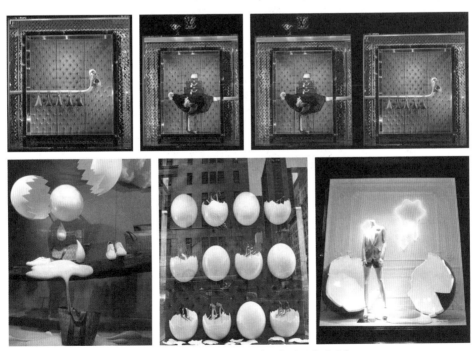

图 6-3　路易威登橱窗设计：《鸵鸟蛋破壳重生》二

作为品牌文化传递的关键媒介，橱窗的重要性绝非浅显。许多国际知名品牌都拥有标志性

的橱窗设计，不仅在展示中彰显独树一帜的风格，更赋予其艺术性，为人们带来精神与视觉的双重享受。在这众多品牌中，路易威登无疑是其中的佼佼者，如图 6-4 所示。

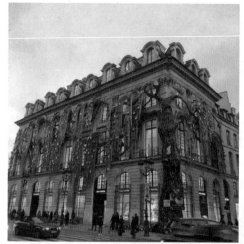
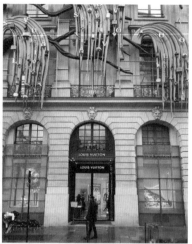

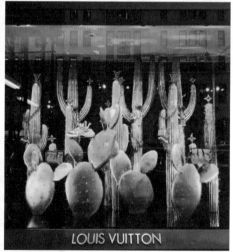
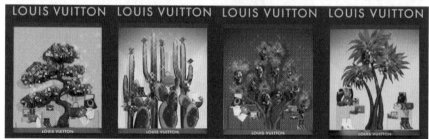

图 6-4　路易威登橱窗设计：《世界之树》

　　平淡无奇的橱窗展示往往难以吸引行人驻足，他们通常只是匆匆一瞥便继续前行。路易威登那些卓越精致的橱窗设计却能轻易捕获过客的目光，甚至激起他们探索店内的欲望。它仿佛是一本书的封面，即便尚未翻阅内页，已经足以激起人们的好奇心，如图 6-5 ～图 6-8 所示。

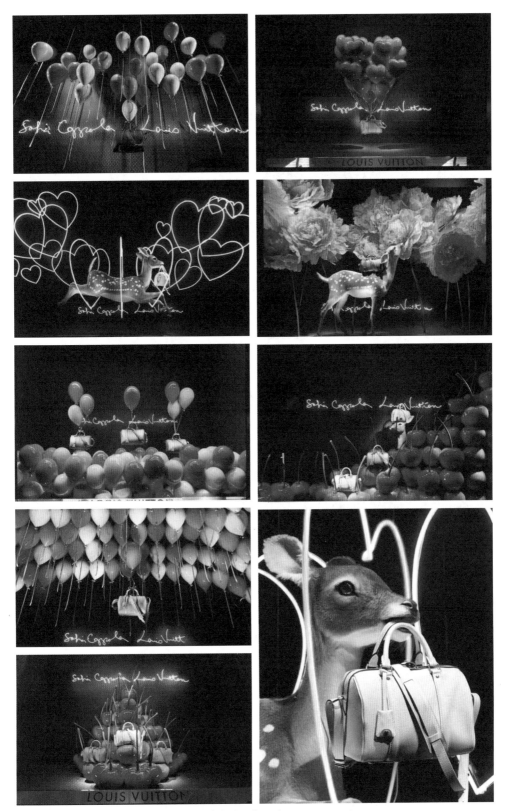

图 6-5　路易威登橱窗设计：*Sofia Coppola*

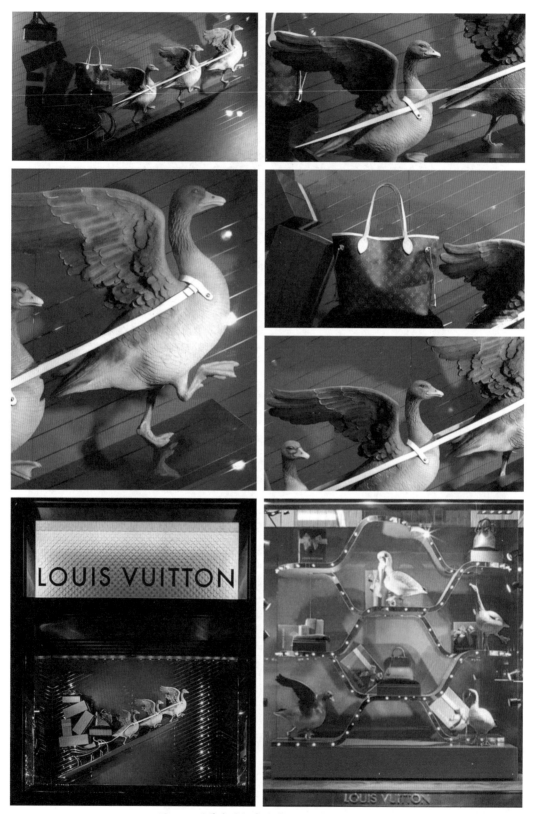

图 6-6　路易威登橱窗设计：*The Goose Game*

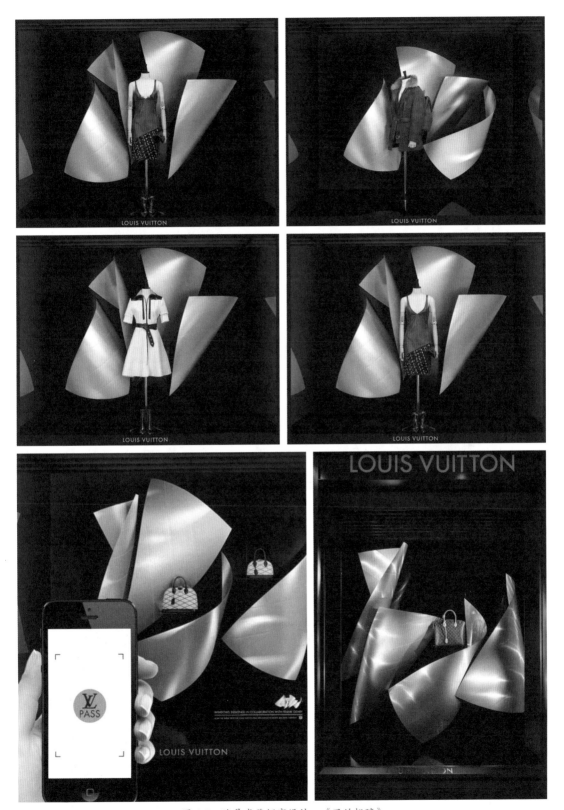

图 6-7　路易威登橱窗设计：《风的翅膀》

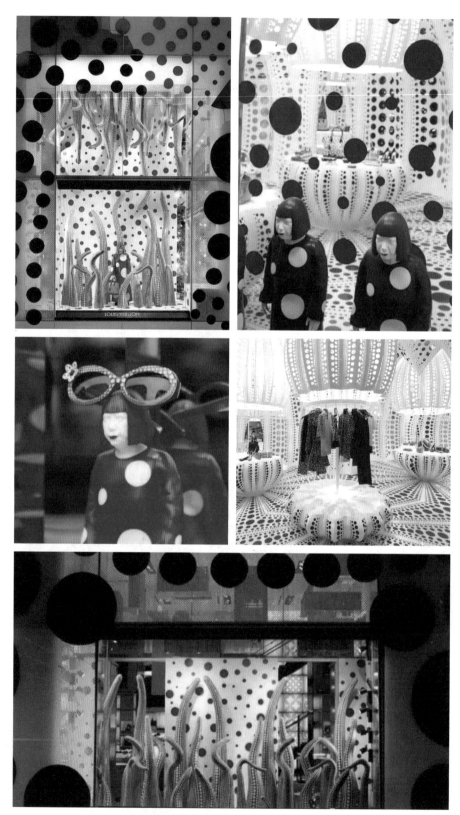

图 6-8　路易威登橱窗设计：《草间弥生》

6.2　爱马仕（Hermès）新品橱窗

爱马仕（Hermès）作为全球顶级奢侈品牌的典范，不仅是无数男女梦寐以求的时尚标志，更是一种文化深度与精神内涵的体现。对于那些具有极高审美品位的设计师而言，尽管对爱马仕的皮件可能兴趣寥寥，但品牌每年精心策划的"橱窗展示"盛事却是绝对不可错过的视觉盛宴。图6-9 所示为爱马仕的标志。

图 6-9　爱马仕的标志

爱马仕的橱窗艺术可追溯至 1927 年，由首任橱窗艺术总监 Annie Beaumel 引领起这一风潮。她以前卫大胆的设计手法，为巴黎福宝大道上的爱马仕店铺橱窗带来了革新之风，为其赢得了国际声誉，奠定了爱马仕在全球奢侈品牌中的独特地位，如图 6-10 所示。

凭借令人叹为观止的陈列艺术，爱马仕的橱窗展示被誉为"街头剧场"，不仅俘获了行人的目光，更深刻地影响了整个商界对于展品展示和陈列美学的理解与认知，如图 6-11 所示。

图 6-10　首任橱窗艺术总监 Annie Beaumel

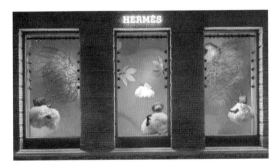

图 6-11　爱马仕的橱窗展示

Leila Menchari 自 1977 年加入爱马仕以来，便以自己鲜明的设计风格延续品牌的橱窗艺术传奇。她的作品深受古典华美与幻想元素的启发，在细节处理上的极致追求，将复杂的美学推向了新的高度，如图 6-12 所示。

图 6-12　Leila Menchari 设计的爱马仕橱窗

2014 年，随着全球第五家爱马仕之家（上海）的盛大开幕，这一法国奢侈品牌将其标志

性的橱窗艺术带到了中国。通过与全球各地艺术家精心合作，爱马仕打造出富有四季变化的主题橱窗，不仅彰显了对手工艺传统的深情致敬，也展现了品牌无与伦比的创新精神，如图6-13所示。

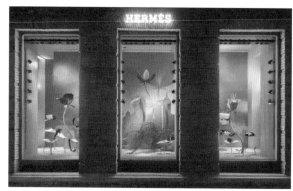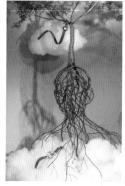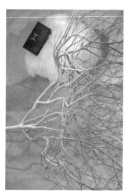

图6-13　爱马仕春季主题橱窗：《生命的流动》

若寻求一种无须任何开销，便能沉浸在国际顶尖设计大师作品之中的方式，那么欣赏奢华品牌的橱窗设计无疑是最便捷的途径。以爱马仕为例，其每年在全球呈现的"橱窗展示"无一不堪称软装陈列领域的经典教案，每一场都是视觉艺术的盛宴，如图6-14所示。

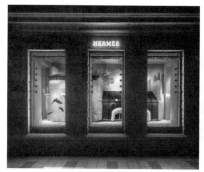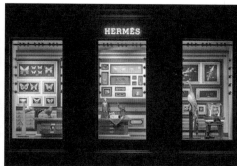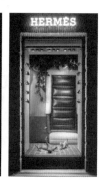

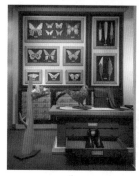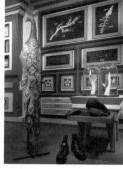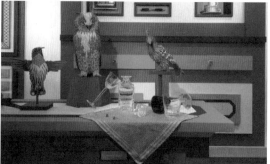

图6-14　爱马仕复古张扬系：《自然博物馆》

为了与爱马仕2016年度的主题相呼应，法国艺术家Isabelle Daëron巧妙地在不同橱窗中排列放大版的"水滴"，组合成多变的水流形态。Daëron希望借此展示自然界的原始风貌，同时，提醒所有人珍视宝贵的自然资源，如图6-15所示。

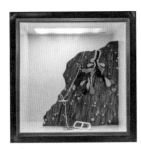
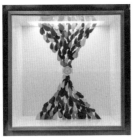
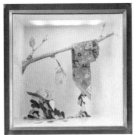

图 6-15　爱马仕简约自然系：《造浪》

设计师组合 Zim&Zou 为爱马仕在迪拜酋长购物中心的新店设计了一系列多姿多彩的纸质艺术橱窗。这些展示作品汇集了居住在一个奇幻森林之中的"奇异"居民，每个橱窗内的杰作都是通过切割、折叠和皱折处理各种风格的纸张而制成的，充满了令人心动的魅力，如图 6-16 所示。

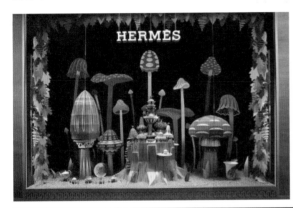
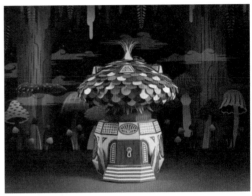
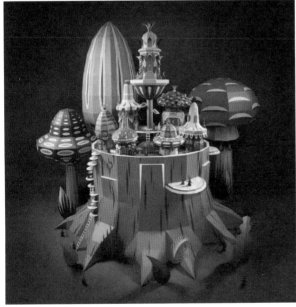

图 6-16　爱马仕萌趣多彩系：《森林居民》

　　爱马仕在最新一轮的橱窗秀中，巧妙地采用了自家不同种类展品的影子轮廓作为灵感。通过运用半透明材质及低彩度、富有季节感的色彩，将爱马仕的产品实物巧妙嵌入其中，营造出一种别致而引人注目的视觉效果，如图6-17所示。

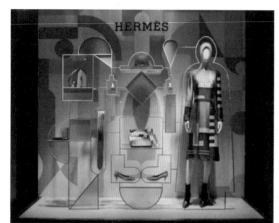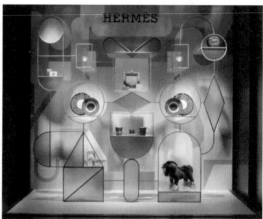

图 6-17　爱马仕未来时尚系：《物象》